GRAPHIC DESIGN
THINKING:
BEYOND BRAINSTORMING

圖解設計思考:
好設計，原來是這樣「想」出來的！

艾琳‧路佩登 Ellen Lupton 編　林育如 譯

目錄

本書介紹

設計的過程，綜合了直覺與深思熟慮的行動，可能包含了個人的儀式：如花點時間散散步、或者沖個熱水澡，也可以有一些刻意安排的活動：像是訪談客戶、或發送問卷來啟動專案。許多設計師會從腦力激盪法（brainstorming）著手，這是剛開始時對靈感的一種開放式搜尋方法，幫助你推敲問題、打開你思考問題的廣度。

腦力激盪法在1950年代被發展出來後，很快地成為幫助人們進行創意性思考的熱門方法——就算是覺得自己與創意完全沾不上邊的人也在使用。腦力激盪法仍然是一項有力的工具，但在設計師追求實用及具啟發性的靈感的過程中，腦力激盪不過是個起頭。本書探討了數十種思考與實作的方法，這些方法都是為了設計流程的3個階段——定義問題、獲得靈感、創造形式——而運用的。你可以混合、比較、甚至改造這些技巧，以便於符合你的個人習慣，同時運用在你自己的專案當中。

幾乎任何人都可以透過學習改善他或她的創意能力。「天才」聽起來或許神祕，然而創意的過程通常是有跡可循的，藉由將這個過程分解為幾個步驟，同時有意識地運用一些思考與實作的方法，設計師可以開啟他們的心靈，找到各式各樣滿足客戶、使用者、以及他們自己的解決方案。

設計是一場混亂的努力過程，設計師會冒出無數根本派不上用場的想法，他們常常發現自己在重頭來過，回頭，然後再次犯錯。成功的設計師已經學會擁抱這種來來回回，他們知道第一個想法通常不會是最後一個，而問題本身也可能會隨著專案的演進而有所改變。

這本書反映了當代平面設計實務的多樣性。在今天，設計師們會團隊合作共同面對社會問題與企業的挑戰；他們也會透過善用創意工具與觀念構成的技巧，個別發展自己的圖像語言。在教室裡，由於學校結構與學生期望的關係，設計訓練傾向於強調個人發展；然而在真正的工作環境中，分工合作是一種常態，設計師必須要能持續不斷地與客戶、使用者、以及同事們往來溝通。本書所介紹的各種演練，除了以團隊為基礎的方法外，也包括了幫助設計師拓展個人創意能力的技巧。

一旦一個新想法冒了出來，它就不可能是從來沒被想到過的。一個新想法有其不朽的意涵存在。

Edward de Bono

（Once a new idea springs into existence it cannot be unthought. There is a sense of immortality to a new idea.）

「設計思考」的觀念通常指的是從概念構成、研究、建立原型、到與使用者互動的過程。Alex F. Osborn的《Applied Imagination》和Edward de Bono的《New Think》都解釋了創意的問題解決方法，並加以推廣；Don Koberg和Jim Bagnall在1972年出版的《The Universal Traveller》則讓讀者看到各式各樣透過非線性路徑解決問題的方法；Peter G. Rowe在1987年將「設計思考」一詞應用在建築上；更晚近者，還有Tom Kelly、Tim Brown、與他們在IDEO設計公司的同事們共同發展了一套建構問題與產生解決方案的技巧，他們尤其強調設計的目的在於滿足人類需求。

雖然上述有些方法涵蓋了廣義的設計範疇，但本書我們只聚焦在平面設計上──它既是一種媒介，也是一種工具。概念構成的技巧通常會涉及將想法視覺化：素描、匯整清單、關係圖解、繪製聯想網路圖等等。以上種種探索都屬於圖像表達的形式──Dan Roam在他的大作《The Back of the Napkin》當中就闡述了這一點。產品、系統、以及介面設計師會使用敘事的故事板，來說明產品與服務是如何運作的。

除了介紹建構問題與產生創意靈感的技巧外，本書也將形式的創作（form-making）視為設計思考的面向之一。儘管有某些提倡設計思考的人士刻意降低設計當中形式要素的重要性，我們還是將形式創作視為創意過程中非常重要的元素。

這本書的寫作、編輯、與設計是出自馬里蘭藝術學院（Maryland Institute College of Art，MICA）平面設計藝術碩士學程（Graphic Design MFA program）的學生與教師們之手。普林斯頓建築出版社（Princeton Architectural Press）和MICA的設計思考中心（Center for Design Thinking）共同合作出版了一系列叢書，而《圖解設計思考：好設計，原來是這樣「想」出來的！》是其中的第五本。製作這一系列叢書可以將讓學生與教師們將他們的想法，分享給全球各地的設計師族群與創意工作者，同時也能幫助學生與教師們拓展個人的設計知識。我們的教室是實作的實驗室，而這些書就是我們研究的成果。Ellen Lupton

參考資料

Tim Brown，《Change by Design：How Design Thinking Transforms Organizations and Inspires Innovation》（紐約：Harper Business，2009）。

Bill Buxton，《Sketching User Experiences: Getting the Design Right and the Right Design》（舊金山：Morgan Kaufmann，2007）。。

Edward de Bono，《New Think: The Use of Lateral Thinking in the Generation of New Ideas》（紐約：Basic Books，1967）。。

Tom Kelly和Jonathan Littman，《The Art of Innovation: Lessons in Creativity from IDEO, America's Leading Deisng Firm》（紐約：Random House，2001）。

Don Koberg和Jim Bagnall，《The Universal Traveler: A Soft-Systems Guide to Creativity, Problem-Solving, and the Process of Reaching Goals》（舊金山：William Kaufmann，1973）。

Peter G. Rowe，《Desgii》（劍橋：MIT Press，1987）。

Alex F. Osborn，《Principles and Procedures of Creative Thinking》（紐約：Scribner's，1953）。

Dan Roam，《The Back of the Napkin: Solving Problems and Selling Ideas with Pictures》（紐約：Portfolio，2008）。

腦力激盪法　　　　心智圖法　　　　訪談法

定義問題

設計流程

本章將以問題研究、創意發想、到創造形式等設計流程的各個階段，來檢視現實世界裡一項專案的執行過程。在過程中，設計團隊應用了各種設計思考的方法，這些方法在後面的章節中將有更深入的探討。這項專案是由MICA平面設計藝術碩士學程的學生們執行，負責人是Jennifer Cole Phillips，他們與委託人Charlie Rubenstein合作，期望透過專案來提昇地方上對遊民議題的意識。他們知道要在一項專案中呈現遊民議題的所有面向是不可能的，因此這個團隊將專案的範疇縮小，提出了一項在有限的資源下可以成功實現的專案。

　　2008年，巴爾的摩市（Baltimore City）市區內登記在案的遊民人口有3419名。設計團隊將活動重心圍繞在數字３４１９上，用以彰顯遊民問題的規模程度與遊民人口的特性。設計團隊與委託人共同合作，將專案目標設定在對中等學校學生進行遊民議題的教育上，並依此目標執行專案。Ann Liu

設計流程的最高境界，就是整合了對藝術、科學、與文化的渴望。Jeff Smith

（The design process, at its best, integrates the aspirations of art, science, and culture.）

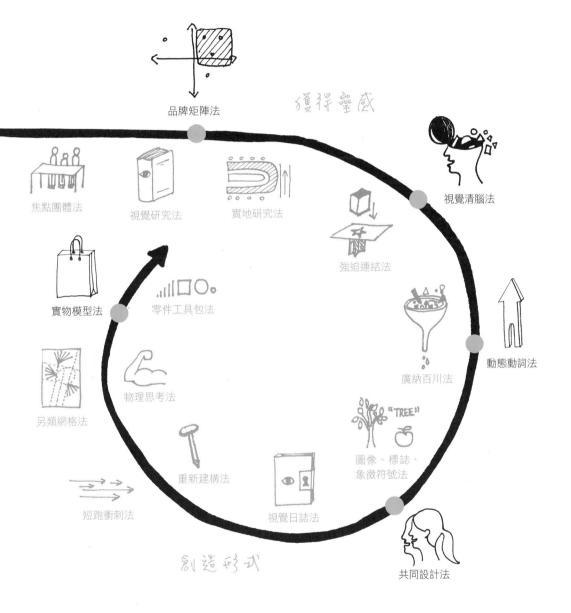

品牌矩陣法

獲得靈感

視覺清腦法

焦點團體法

視覺研究法

實地研究法

強迫連結法

實物模型法

零件工具包法

動態動詞法

物理思考法

廣納百川法

另類網格法

重新建構法

圖像、標誌、
象徵符號法

短跑衝刺法

視覺日誌法

創造形式

共同設計法

定義問題

訪談Charlie Rubenstein

訪談 設計師與委託人和其他關係人對談，以進一步了解人們所認知的期望與需求。此處是與３４１９遊民意識運動主要領導人Charlie Rubenstein訪談錄音中的重點摘錄。更多關於「訪談」的介紹，請見第26頁。

Charlie Rubenstein的說法搭配上他的肢體語言，表現出他對遊民服務的現狀相當不滿，但卻也認同它們的價值。

在這裡，Charlie Rubenstein說法的速度變得飛快，語調和肢體動作也變得激動，顯示了他認為遊民不是一個「數字」，而是真正的「人」的那股熱忱。

人們往往需要一些時間才會秀出底限 過了45分鐘後，我們終於聽到了委託人希望在３４１９運動中真正達到的目標。

假設我們將３４１９這個運動視為一個組織，你覺得它5年後會是什麼樣的狀況？

這個嘛，我希望能夠將這個城市對待遊民的方式重新設計過。我不要把它搞成一個非營利組織、第三世界那種層次的，我想要徹底顛覆它。

我對於巴爾的摩的遊民服務——或者你想怎麼叫它都行——最大的質疑在於它們做得不夠深入。那種深入的程度是不夠的。對我來說，問題不在於他們做錯了什麼；只是需要有新的方法來做這件事。

你可以用一個例子說明你所謂的新方法嗎？

當然。我們得進行更多的質性研究（qualitative research）。現在的量化研究（quantitative research）多到你一輩子也讀不完……所以說，就算上有政策好了，最大的問題在於它是單一事件，沒辦法適用於所有人。這就是最大的問題——即便它是制度化的——我們把人當成數字在看。我們把人當成一種「類型」，彷彿他們都沒有自己的個性、沒有感情。他們不過是３４１９。

我想要來進行一個以人為本的活動。我們一直在講人，人可是有百百種啊！所以，假使我們試著去了解他們一個個究竟是什麼樣的人呢？他們從哪裡來、他們叫什麼名字……我打算用六個月的時間進行一場質性研究，我們實際走到外面去，訪談500位以上的遊民。這不是一次性的工作，而是每隔一段時間就得進行一次，這樣我們就能夠更了解他們是什麼人。

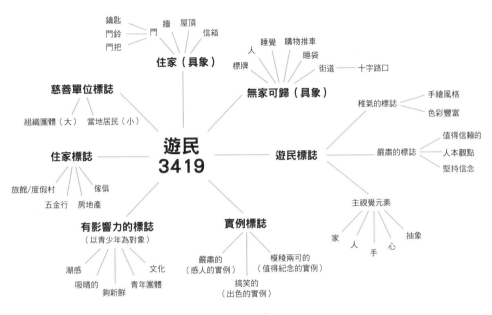

心智圖法（Mind Mapping）。設計師利用關聯圖很快地將專案可能進行的方向整理出來。設計者： Christina Beard和 Supisa Wattanasansanee。更多關於「心智圖法」的介紹，請見第22頁。

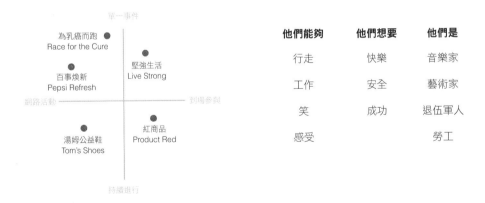

他們能夠	他們想要	他們是
行走	快樂	音樂家
工作	安全	藝術家
笑	成功	退伍軍人
感受		勞工

品牌矩陣法（Brand Matrix）。這張圖表顯示了不同的社會改造運動之間的關係。一部份是單一事件，一部份是持續進行中的運動。有些在網路上進行，其他則是得親身到場參與。更多關於「品牌矩陣法」的介紹，請見第42頁。

腦力激盪法。本活動將焦點集中在遊民所擁有的，而非他們在物質上所缺乏的，因此設計師們以「他們能夠」、「他們想要」、和「他們是」做為專案想表達的聲音。更多關於「腦力激盪法」的介紹，請見第42頁。

獲得靈感

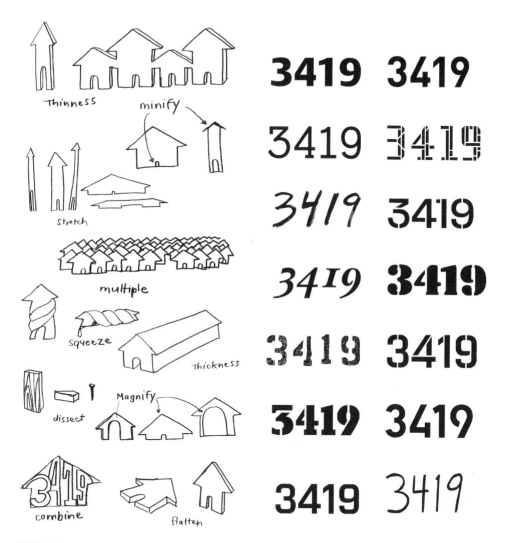

動態動詞法（Action Verbs）。想要很快地產出視覺概念，一個有趣的方法就是將動詞套在一個基本的構想上。設計師從一個房子的符號出發，利用各種動作將房子的圖案變形，比方說放大（magnify）、縮小（minify）、拉長（stretch）、平坦（flatten）和分解（dissect）等等。設計者：Supisa Wattanasanee。更多關於「動態動詞法」的介紹，請見第74頁。

視覺清腦法（Visual Brain Dumping）。設計師替3419創作了各種不同的字體，同時把它們並排在一起，以找出最適合本專案使用的字體形式。設計者：Chris McCampbell、Ryan Shelley、Wesley Stucky。更多關於「視覺清腦法」的介紹，請見第62頁。

創造形式

團隊合作法（Collaboration）。另一個設計師團隊分享了３４１９
的印刷模版，使用者可以就這個模版做出各種形式變化。設計者：
Paige Rommel、Wednesday Trotto、Hannah Mack。更多關於「團
隊合作法」的介紹，請見第62頁

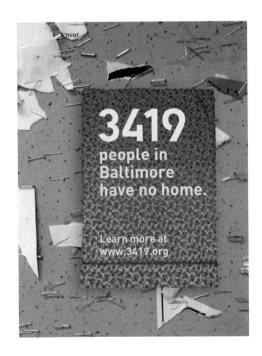

實物模型法（Mock-Ups）。製作能夠在現實生活中呈現出概念的實
物模型，例如一個枕頭套海報，可以讓委託人與關係人清楚了解概
念內容。設計者：Lauren P. Adams。更多關於「實物模型法」的介
紹，請見第136頁。

3419

原始的德國工業標準字粗體（Original DIN Bold）

3419

視覺重量被簡化（Simplified visual weight）

3419

修改後的模版（Modified for Stencil）

進入複製階段。確定模版會是３４１９活動的一部份之後，設計師
將原來的德國工業標準字體稍做修改，創造出一組客製化的符號，
可以在本案中做為標準模版使用。設計者：Chris McCampbell

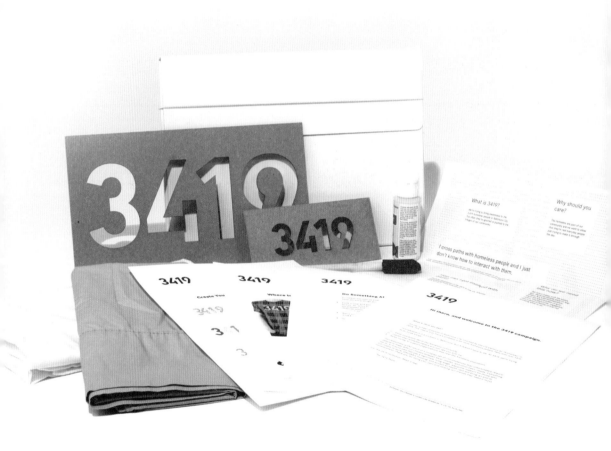

套裝工具組。設計師製作了海報和工作表，教導孩子們認識巴爾的摩市的遊民文化、以及他們能為這些人做些什麼事。這套工具組還包括有兩個模版、兩個枕頭套、一瓶顏料、以及一把刷子。這套工具讓孩子們能夠創作出自己的枕頭套海報，藉此讓他們有機會積極

思考遊民問題，還有「沒有屬於自己的床可睡」代表了什麼意義。
設計者：Lauren P. Adams, Ann Liu, Chris McCampbell, Beth Taylor, Krissi Xenakis

過程持續循環中

設計是一個持續不斷的進程。在設計團隊發展出一個專案之後,他們會繼續執行、測試、然後進行修改。就3419遊民意識運動而言,在設計面向上最初產出的成果,是一套可供中學學生使用的工具組。這套工具組讓使用者得以透過個人創作對這項運動做出視覺上的貢獻,專案團隊也能夠藉此和他們的觀眾進行互動,進而拓展了這項專案的表現方式,於是整個設計過程又再度重新展開。

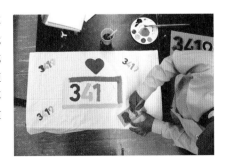

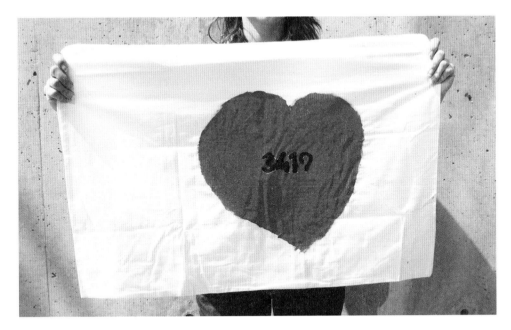

共同設計法(Co-design)。3419設計團隊為當地的中學生開設了午後課程,讓他們進行枕頭套創作,這些枕頭套可以像海報一樣懸掛在學校與城市各處。共同設計法讓使用者可以共同參與創作的過程。 更多關於「共同設計法」的介紹,請見第136頁。

如何定義問題

大部份的設計案都會從問題出發，比方說要改善某個產品、創作一個標誌、或者陳述一個想法。設計師和客戶通常在最開始的時候會把問題想得太狹隘，反而限制了結果的種種可能性。客戶聲稱他需要做一份新手冊，但也許他更該做的是架設一個新網站、辦一場宣傳活動、或者擬訂一個行銷計畫；設計師認為客戶需要換一個新的商標，但可能創作一個形象圖案、或者改個新名字更能打動全球市場的觀眾；更環保的包裝設計或許不只為單一產品帶來改變，而會帶動整個製造與流通系統的全面更新。

在設計過程初期，創意可以說是信手捻來、源源不絕，也隨時會被棄之不用。不久之後，成堆的靈感已經被縮減到只剩下最有機會成功的幾個。要讓每個有機會實行的創意概念視覺化並且進行測試，是要花上一些時間的。因此，設計師常常會先從一段有趣、開放式的研究開始著手。這個過程會包括列出清單和畫草圖，也就是在圖面上將已有概念的部份畫出來，同時將仍舊混沌的項目列在圖表上。

本章介紹的是設計師在創作初期用來定義（和質疑）問題所使用的技巧。如腦力激盪法和心智圖法等方法，可以幫助設計師找到核心概念；而其他方法像是訪談法（interviewing）、焦點團體法（focus groups）、品牌定位圖法（brand mapping）則是透過了解使用者的期望或過去已經做過了什麼，來進一步闡明問題。許多技巧都可以在專案執行的任何一個階段中使用。腦力激盪法是多數設計師會跨出的第一步，許多思考工具也是從它衍生而來，因此我們把腦力激盪法的介紹放在最前面。

為什麼這些技巧——不論是隨性的或是結構嚴謹的——有其使用上的必要？一個創意人難道就不能只是坐在那裡、讓創意自己憑空冒出來嗎？大多數的思考方法涉及了將想法具體化，讓這些想法存在於某種形式中，以便於觀看、比較、排序、結合、分級、以及分享。思考不會只在腦袋裡發生。當你的靈光一閃化為具體事物——文字、素描、模型、企劃案等等，思考就發生在當下。除此之外，也有愈來愈多的思考在為了相同目標而共事的群體之間進行著。

Alex F. Osborn在他的著作《Applied Imagination: Principles and Procedures of Creative Thinking》（紐約Scribner's, 1953）中發展出腦力激盪法的技巧。

腦力激盪法
Brainstorming

當你聽到「腦風暴」（brainstorm）這個字的時候，心裡會出現什麼樣的畫面？我們很多人會聯想到一片電光閃閃的烏雲正下著傾盆的點子。然而這個比喻其實是從軍事用語引申而來的，與氣象一點關係也沒有。「腦力激盪」這個詞是由一個麥迪遜大道（Madison-Avenue）*的廣告人Alex F. Osborn所發明，他極具影響力的著作《Applied Imagination》（1953）帶來了一股革命風潮，讓人們開始進行創意思考。腦力激盪的意思是一次從各種不同方向對問題發動攻擊，以一連串的小問題向主要問題進行轟炸，以找出可行的解決方案。Alex F. Osborn認為只要思考射線的火力夠強，再棘手的問題也會繳械投降。他也相信即便是最死板、一絲不苟的人，只要放在對的情境當中，也會變得充滿創造力。

今天，從幼兒園教室到大企業會議室裡，到處都看得到腦力激盪法的運用。腦力激盪法和相關的技巧，可以在專案執行初期幫助設計師定義問題，同時思考出概念雛型，過程中可能會產出手寫清單、速寫素描、和圖表等等。這些方法可以說是開啟你的心靈、幫你把打結的腦袋鬆綁的小撇步。Jennifer Cole Phillips和Beth Taylor。

最棒的點子往往是和最無趣的點子唱反調的那一個。Alex F. Osborn

（The right idea is often the opposite of the obvious.）

*譯註：位於紐約市中心的麥迪遜大道向來是美國廣告業中心，各大廣告公司總部皆設於此街道上，也因此「麥迪遜大道」已被視為美國廣告業的同義詞。

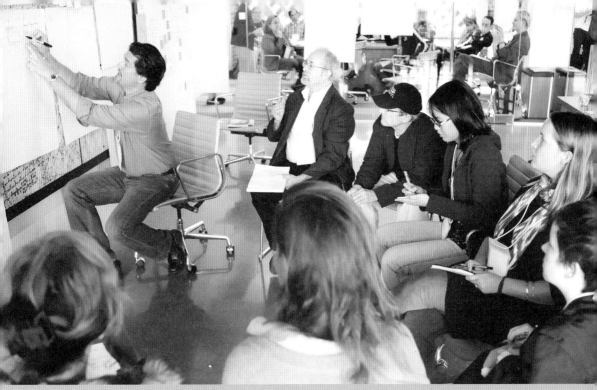

拍攝者：Christian Eriksen

如何在團體中進行腦力激盪法

01 **指定一名主持人。**準備一面白板、一大疊便利貼、或甚至是一台筆記型電腦，讓主持人可以寫下所有點子，主持人可以一路幫所有點子進行粗分類。雖然主持人是整個腦力激盪過程的領導者，但他或她不見得要是團隊的領導人，只要是有耐心、有精力、手夠穩的人，都可以勝任這份工作。

02 **陳述題目。**明確的主題可以讓會議更有生產力。例如，「為廚房設計新產品」是個語意不清的題目，但「人們在廚房裡遇到的問題」就會鼓勵與會者去思考他們每天做了些什麼事、以

及他們可能會遇到什麼樣的麻煩，再將題目往下做更細部的分解（烹飪、清潔、收納）也能引起更多的討論。

03 **把所有提到的一切都寫下來，連瞎扯都不放過。**團隊中的每個人都要能暢所欲言，沒有什麼不該說的；在第一時間看起來很愚蠢的主意，往往會是你意想不到的好點子，要確定把所有了無新意、平常不過的想法也記錄下來，這可以幫助我們在進行新思考的時候保持頭腦清醒，可以把幾個簡單的概念結合起來，創造出一個比較豐富完整的概念。

04 **限定時間。**人們假使知道會議不會永無止盡地進行下去，他們通常會比較有生產力（開會過程也會比較決斷）。除了替會議限時之外，也可以試著去限定構想的數量（關於帽子的一百種新用法），設定目標會刺激人們前進。

05 **採取後續行動。**在會議結束前將所有想法分級，或指派後續工作給團隊成員，請某人將結果記錄下來，若需要的話，將記錄內容發送出去。因為許多腦力激盪討論的結果，在開一這場令人興奮莫名的會議後，就被拋到九霄雲外去了。

個案研究
設計師協定高峰會（Designers Accord Summit）

2009年秋天，設計師協定組織（Designers Accord）邀集了全球一百位傑出的創意思考人士，參加一場為期兩天的會議，會中就設計教育與其永續性的議題進行了大量的腦力激盪活動，並且提出計畫與行動方案。這場高峰會與設計師協定組織的創辦人Valerie Casey將整個活動規劃成像是夾層蛋糕一樣，除了生動活潑的演講和充裕的社交時間之外，其間還夾雜有許多零星的小組討論活動，各種活動交錯安排，讓與會者不至於精疲力竭，同時還能充份發揮生產力。

與會者被分為8組，每一組要分別利用不同的手法處理高峰會提出的核心問題，各組會輪流使用不同的手法，與會者可以藉此進行不同方式的思考，也可以產出更多的集體智慧。活動進行的過程中，有討論主持人與學生助理所組成的高效能團隊，帶著白板筆、便利貼、和白板一路隨行，除了讓團體討論的過程更加輕鬆愉快之外，同時也可以協助將討論內容記錄下來。

思維在處理核心挑戰的各種手法上展現的多元程度

手法一

重新架構問題題目，讓它成為一個可以被回答的問題或一系列的問題。

手法二

將目前對這個問題已知的所有一切都記錄下來，並重新加以整理。

手法三

隨意思考各種新的解決方法。

手法四

整理現有的資訊與新構想，將整理的結果加以強化並重新組合，然後剔除較弱的構想。

手法五

否定：將這些解決方案可能不管用的原因全部列出來。

手法六

強化解決方案的內容，確認這些方案都與教育和實作確實相關。

手法七

實際模擬出這個解決方案被完美執行的情境。

手法八

清楚明確地闡述解決方案的內容。

社交式腦力激盪（上圖與右圖）。緊湊的團體討論活動與啟發性的演講、隨興的社交聯誼交錯進行，討論主持人與學生助理利用各種隨手可得的平面——地板、牆面、窗戶、以及白板——去醞釀、記錄、以及篩選成員們的各種構想。拍攝者：Christian Ericksen

手法的運用（左圖）。檢視設計的永續性與教育問題時所使用的系統化手法考量到各種不同的自由與限制。圖表製作：Valerie Casey

「錯誤思考」是指透過破除自己
的習見或慣有的思考方式，盡可
能地找出各種解決方案，即便這
些方案看起來是「錯誤」的。
John Bielenberg

（Thinking Wrong is about breaking our own
conventions or orthodoxies to generate
as many solutions as possible, even if they
seem "wow".）

個案研究
派餅實驗室（PieLab）

設計師John Bielenberg把他獨到的設計流程取名為「錯誤思考」
（Thinking Wrong）。John Bielenberg會利用腦力激盪法和自由
關聯法，讓他的客戶和設計團隊在專案初期就先來一段閃電式的
思考，透過突如其來的「錯誤思考」活動，參與者從一開始就
放下了自己的預設立場，並且產出各式各樣的新想法。在「錯誤
思考」活動結束時，看似牽強的關連與胡亂拋出的想法，往往會
成為設計解決方案的重心。

食譜徵集。設計者：Haik Avanian、Amanda
Buck、Melissa Cullens、Archie Lee Coates IV、
Megan Deal、Rosanna Dixon、Jeff Franklin、
Dan Gavin、James Harr、Hannah Henry、
Emily Jackson、Brian W. Jones、Reena Karia、
Breanne Kostyk、Ryan LeCluyse、Robin
Mooty、Alex Pines、Adam Saynuk、HERO組織
成員與義工群。拍攝者：Dan Gavin

一起來。派餅實驗室開幕當日，希瓦尼大學
（Sewanee University）的音樂系學生們前來造
訪。拍攝者：Brian W. Jones

　　John Bielenberg是M計畫（Project M）的創辦人，這是一個
啟發新興設計師投入社會改革的組織，2009年M計畫於緬因州
（Maine）集會期間，成員們發現他們運作至此卻不知道接下來
該往何處前進，為了改變成員們的思考流程，John Bielenberg詢
問了成員們各自擁有的專長是什麼，其中一位成員的專長是烘焙
派餅，這讓整個團隊開始思考自家烘焙的派餅，是不是有可能成
為社會行動的中心。最後，他們進行了一場長達48小時的公開
活動——「自由派」（Free Pie）。團隊成員們就這個專案在阿
拉巴馬州（Alabama）的格林斯伯羅（Greensboro）成立了一間
名為「派餅實驗室」的臨時商店，這間商店後來還進一步成為正
式店面。「自由派」與「派餅實驗室」不只是在玩烘焙而已，他
們讓當地社區居民們能夠聚在一起，彼此交流，分享，就像John
Bielenberg說的：「談話促成想法，想法促成計畫，而計畫促成積
極的改變。」

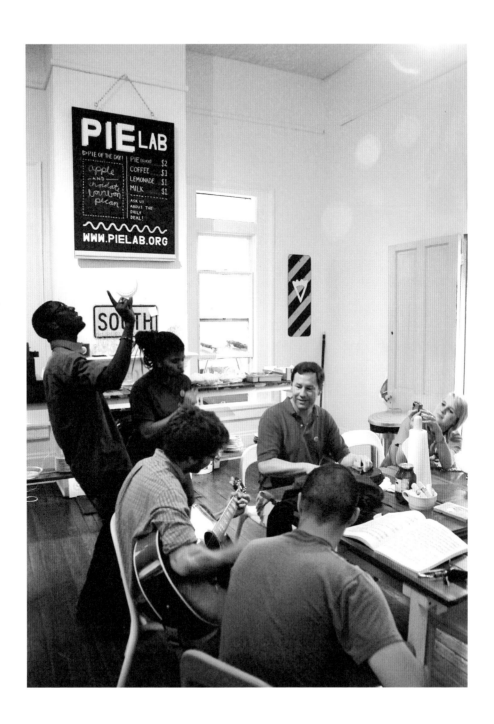

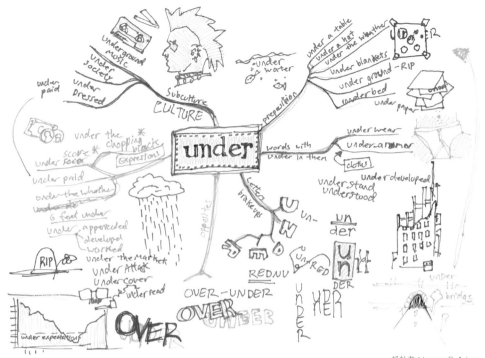

設計者：Lauren P. Adams

心智圖法
Mind Mapping

心智圖法又稱為「放射性思考法」（radiant thinking），這是一種思考研究方式，讓設計者能夠快速地探索整體問題或主題的領域。設計者會先從中心的名詞或想法出發，快速地衍生出相關的圖像與概念。

　　心智圖法是由知名的心理學作家Tony Buzan所開發出來的技巧，他在許多著作與研討會中大力推廣他的思考方法。雖然Tony Buzan在心智圖法的運用上立下了一些規則，例如在圖表上的每一個分枝都要以不同的顏色表示，但無數的設計師、作家、和教學者都以更隨意、更直覺的方式在運用他的方法。巴塞隆納（Barcelona）的設計公司圖爾米克斯（Toormix）的兩位創辦人——Ferran Mitjans和Armengo稱這種技巧為「創意雲」（a cloud of ideas）。Krissi Xenakis

有關心智圖法的理論，請參見Tony Buzan和Barry Buzan的著作《*The Mind Map Book：How to Use Radiant Thinking to Maximize Your Brain's Untapped Potential*》（紐約：Plume，1996年。）

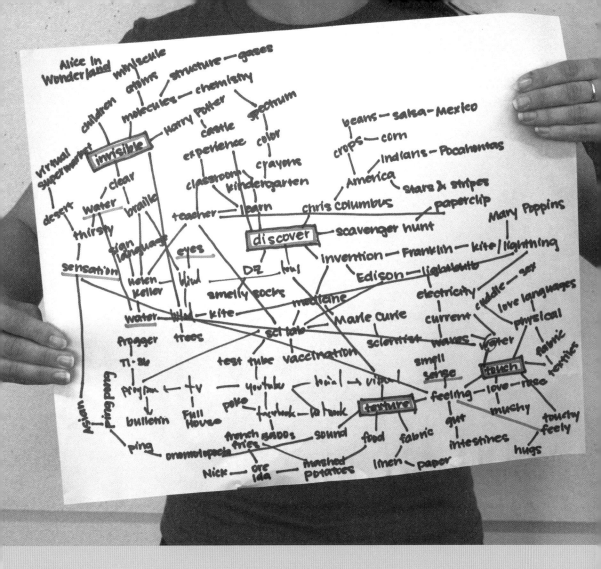

如何製作心智圖

01　聚焦。 將一個要素放在紙張的正中央。

02　分支。 在核心的名詞或圖像周圍拉出一個關聯網，你喜歡的話，也可以用簡單的圖像取代文字。

03　整理。 你的地圖的主要分支就代表了分類，它們可以是同義字、反義字、同音異義字、相關的組合字、日常口語、俚語等等，你可以試著在每一個分支上使用不同的顏色。

04　往下細分。 每一個主要分支都可以再發展出更細微的分類，快速地進行，好利用這個過程釋放你的心靈。例如，「探索」（discovery）一詞可以讓你從發明家的名字和他們的發明一直聯想到身體感官的感覺。

個案研究
活躍紋樣博物館（Texturactiv）識別設計

在為期兩天的品牌研討會中，來自Toormix設計公司的設計師鼓勵學生們利用心智圖法替一間紡織品紋樣博物館，發展一套概念與命名系統。Toormix要學生設計團隊們不斷地去找尋驚喜。

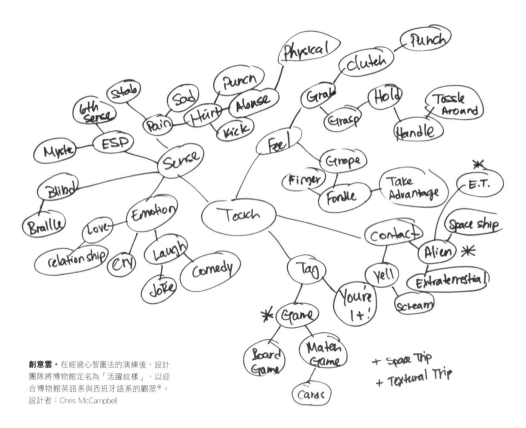

創意雲● 在經過心智圖法的演練後，設計團隊將博物館定名為「活躍紋樣」，以迎合博物館英語系與西班牙語系的觀眾＊。
設計者：Chris McCampbell

＊釋註：設計團隊將該博物館命名為「活躍紋樣」，是為彰顯該博物館以紡織品的紋樣與觸感為主題。英文的textureactive與西班牙文的textureactiva同義，定名時考量該博物館的觀眾分別來自英語系與西班牙語系，故僅取texturactiv為博物館正式名稱。

TEXTURACTIV

A TACTILE EXPLORATORIUM

圖像解決方案。這個標誌運用了真實世界裡的紋樣照片。設計師利用幾何形式象徵遊樂場的攀爬架（jungle gym），並且再利用這種字體建構出綠草的圖像。設計者：Beth Taylor

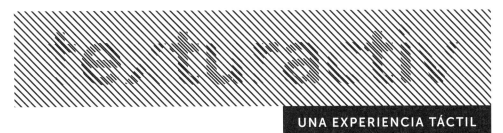

UNA EXPERIENCIA TÁCTIL

以視覺表現觸覺。這項解決方案著眼在兩個從心智圖法中發展出來的概念──「隱藏」（invisible）與「波浪」（waves）。條紋與條紋重疊在視覺上有波動的效果，進而創造出視覺上的紋樣。設計者：Lauren P. Adams

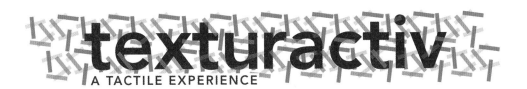

texturactiv
A TACTILE EXPERIENCE

以紋樣裝飾。在設計師的心智圖法演練過程中，有許多人都使用了「花樣」（pattern）這個字。這位同學替博物館的標誌設計了一個花樣的背景，部份花樣的元素移至標誌字體的前方，進而產生一種深度感。設計者：Krissi Xenakis

關於民族誌研究法在設計方法上的運用，請見Ian Noble和Russell Bestley的著作《Visual Research：An Introduction to Research Methodologies in Graphic Design》（西薩西克斯〔West Sussex〕，英國：AVA Publishing，2004年），以及Dev Patnaik的《Wired to Care：How Companies Prosper When They Create Widespread Empathy》（上鞍河〔Upper Saddle River〕，新澤西州，FT Press，2009年。）

訪談法
Interviewing

民族誌（Ethnography）田野調查是一種透過觀察、訪談、與問卷調查進行資料收集的研究方法。民族誌研究的目的，在於希望能直接了解人們如何與物件或空間互動。人們未必能在口語上好好地表達他們心裡所想的，但他們的肢體語言、他們四周的氛圍、和其他細微的線索可以透露一些端倪。

　　田野調查的內容包括：直接進入被調查者的環境、觀察他們、向他們詢問問題、試著去了解他們的考量與關切的是什麼。一對一的訪談是田野調查中最基本的訪談形式，直接的觀察與對話，可以讓設計師與受訪者的行為以及信仰產生連結。平面設計師可以學習如何利用基本的民族誌田野調查技巧，以開放又不冒犯的方式觀察受訪者的行為模式，而在為全然陌生的觀眾進行設計時，這一類的研究尤其有用。

　　透過應用一些關鍵性的原則，設計師主導的訪談可以產出關於使用者的珍貴觀察記錄與內容。研究者和客戶或使用者面對面互動而非透過電話或電子郵件，得以觀察到對方的肢體語言與情緒，在經驗過與受訪者相同的環境之後，他們會開始對觀眾或使用者生出新的理解與同理心。

　　雖然民族誌田野調查的運用對平面設計而言是一個相對新興的概念，但「了解你所溝通的對象」這條基本原則卻始終是好設計的一項特徵。Ann Liu

人們說什麼、做什麼、以及他們說他們在做什麼，這些是完全不同的事。Margaret Mead

（What people say, what people do, and what they say they do are entirely different things.）

如何進行訪談

01　找到對的受訪者。受訪者應該是你要為他們進行設計的這些人。選擇受訪者時,挑選特質極端的對象,就像你打算要設計一個提高個人生產力的工具,除了找井井有條的對象進行訪談外,還要將那些從來沒使用過待辦事項清單的人列為訪談對象,這兩者都會讓你的田野調查過程充滿啟發性。

02　準備、準備、再準備。進行採訪時,你可以利用腳架架設攝影機拍下整個過程。確認你準備的帶子足夠你錄完整段訪談過程,並且在訪談開始前測試你的麥克風;手邊要準備一本筆記本和一枝筆,好在訪談過程中隨時抄錄筆記。

03　有沒有搞錯啊?(What the heck?)特別留意當人們說的與他們所做的不一樣的時候。例如,有人說他們書桌上從來不堆放紙張,但實際上你看到的是成疊的檔案文件,你要把這種不連貫的情形記錄在筆記當中,這種詭異的「有沒有搞錯啊?」的狀況,會讓你看到人們平常腦子裡到底在想些什麼。

04　保持開放的態度。保持好奇心,探求事情背後的真相。假使你帶著主觀進行訪談,你就沒辦法看見受訪者努力要向你表達(或希望隱瞞)的想法,試著站在受訪者的立場,去了解他們為什麼會做出你所看到的行為。

05　沉默也無妨。不要打破沉默。當你的受訪者停頓下來時,他們只是在思索該怎麼說才好,不要跳進來試著自問自答,耐心會讓你得到對受訪者更多、更深入的理解。

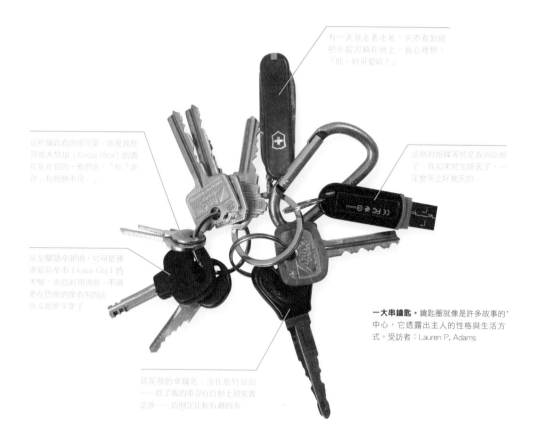

有一天我走著走著，突然看到這
把小摺刀躺在地上，我心裡想：
「哇，好可愛喔！」

這把鑰匙真的很可愛。這是我在
哥斯大黎加（Costa Rica）的青
年旅社買的，他們說：「你？非
得，有銅鑰不可。」

這個拇指碟等於是我的命根
了，我如果把它搞丟了，一
定會哭上好幾天的。

這是腳踏車鎖的，它可是通
往愛荷華市（Iowa City）的
考驗，而且好用得很，不過
夢在巴黎的鬧市用的話
就沒那麼甲靠了

這是我的串鑰匙，沒什麼特別的
——除了我的串沒有掛鉤上鎖裝置
之外——這倒是比較有趣的串

一大串鑰匙。鑰匙圈就像是許多故事的
中心，它透露出主人的性格與生活方
式。受訪者：Lauren P. Adams

個案研究
鑰匙訪談錄

鑰匙是我們每日生活的一部份。鑰匙被串在鑰匙圈
上、交給自己心愛的人保管，它不僅有象徵性、功
能性，而且是必要的。只不過，人們對它太過於熟
悉，以至於忘記它真正的價值何在。這段訪談是研
究鑰匙做為設計商品的意義，也是這項計畫中的一
部份。設計師Ann Liu以拍照方式記錄下朋友們的
鑰匙，並且在面對面的訪談中發現了一些有趣的地
方。她的目的在於看看每個人的個性是否會從對
自己鑰匙的敘述當中展露出來？而這些訪談讓Ann
Liu進一步思索更大的問題——鑰匙其實是一個有
意義、可傳情達意的物件？

田野報告。

這段文字摘錄自一段訪談，受訪者談到她的鑰匙圈上的每一把鑰匙。

請介紹一下妳的每一把鑰匙，我們照實際用途一把一把來。

沒問題。上頭有藍綠色記號的是我要進我房子時候用的鑰匙。

妳是說妳在這裡的房子？

公寓！公寓……公共的……宿舍……我老實說！（笑）所以它上頭有藍綠色的記號，因為它很重要。這兩支是我打工地方的辦公室鑰匙，但我從來分不清楚哪支是哪支，所以也沒把它們的號碼放在心上。

每次我要開門進辦公室的時候，我都得一次拿兩支出來試。我應該要試了之後把它記下來，這樣可能會比較方便，不過……總之我是沒花時間去記，或者去傷這個腦筋。這一支是開哪裡的？喔！是另外一把辦公室的鑰匙。（喃喃自語）這支是要開哪的？我自己也搞不清楚……

我的鑰匙圈上最陳舊的就是那些鑰匙圈。這些都是我剛開始有鑰匙圈的時候就有的，我很用心在保管它們，因為我喜歡鑰匙環鬆鬆的，這樣我的鑰匙要拿上拿下都很方便；這個是從我高中時期的鑰匙圈上拿下來的，那是我高一參加甜心舞會時的入場券；這個鑰匙環本來是掛在一個金屬鑰匙圈上，上頭還寫著「莫忘此夜」那一類的字，那一塊我很久以前就把它給丟了──上頭還鑲著萊茵石呢！話說回來，這個鑰匙環很棒，不是太緊，而且夠大、夠平，所以我一直留到現在。

受訪者 Lauren 把她的住家說成是一棟房子了，訪問者對於 Lauren 所指的房子，是她在未來住的房子還是在校園裡住的地方感到困惑。訪問者試圖釐清的提問，很快地讓 Lauren 反應重申她現在住的是學校宿舍。她的肢體語言顯示，她對於稱自己住的地方為「房子」感到有些不好意思。

Lauren 自己問了一個問題，然後停下來思考。此時訪問者靜靜地坐著，讓 Lauren 自己思索答案。停頓了好一會兒之後，Lauren 笑了出來，放棄回答問題。這些鑰匙（或它們所代表的地方）對她來說或許並不是太重要。

在正式的訪談結束後，Lauren 繼續分享了一些關於她的鑰匙的事情。即使錄音在訪談結束時馬上切掉，那裡就沒辦法捕捉到 Lauren 分享她的收藏癖好與鑰匙圈的感性起源。就讓錄音機多轉一會兒吧！

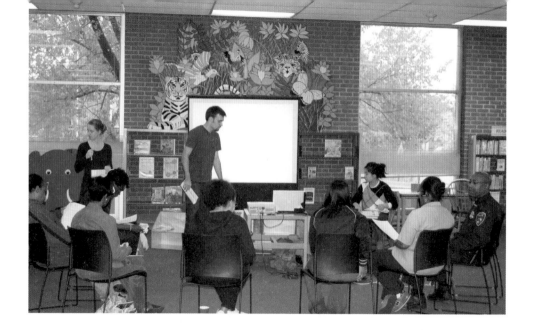

焦點團體法
Focus Group

要測試設計是不是有效，最簡單的方法就是去詢問未來的使用者他們的感覺如何。所謂的焦點團體，是與一群取樣出來的對象進行有系統的對話。焦點團體可以運用在規劃專案、定義目標、以及評估結果上，部份設計師會避免使用焦點團體的手法，因為他們曾經目睹構想在根本還沒有機會被實現之前，就因此硬生生被客戶給扼殺了——假使問題的設計有既定方向，或有少數參與者在主導討論並且左右團體的意見，得到的結果就可能會對研究造成傷害。然而，如果執行的過程夠小心謹慎，同時以某種程度的懷疑態度來看待討論結果，焦點團體法是可以產出相當有用的資訊的。然而，不論是客戶或者是設計師，都不該將討論結果視為一種科學的證據。

　　除了進行焦點團體活動之外，設計師也可以同時和使用者進行討論——可能是在商店裡或是在一個公開場合。受用的意見回饋通常來自於輕鬆的談話，而這段談話的開頭往往是這樣的問題：「這對你來說有什麼意義？」Lauren P. Adams 和 Chris McCampbell

焦點團體法算是一種非正式的技巧，幫助你評估使用者的需求與感受。Jacob Nielsen

（Focus Groups are a somewhat informal technique that can help you assess user needs and feelings.）

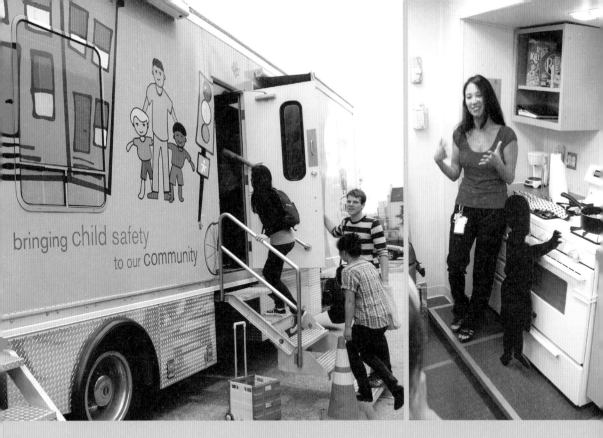

bringing child safety to our community

如何使用焦點團體法

01 **仔細安排你的問題。** 你想要知道什麼？安排4或5個問題，在2小時的時間內進行討論。你的問題要是開放式的，而且性質要保持中立，而與其問：「你喜歡這個展覽嗎？」不如問：「你對這個展覽有哪些印象？」

02 **指派討論主持人與助理主持人各一位。** 主持人要帶領討論，將討論重點記錄下來；助理主持人則負責做更詳細的記錄，同時要在討論進行前與進行中確保錄音設備正常運作。

03 **準備一個舒服的環境。** 先徵求與會者同意進行焦點團體討論，並告知他們的回饋將會被如何運用。準備一些茶點飲料。讓與會者圍坐成圓圈。掌握會議時間（不要超過2小時）。

04 **保持開放的態度。** 不要把會議的討論導向預設的結論。若有與會者想要以自己的觀點說服其他人，試著轉移討論的方向，問問看有沒有任何人有不同的看法。

05 **授權給你的與會者。** 告訴你的團體成員，他們都是專家。向他們說明你是要來了解他們的觀點、經驗、以及反應的。

06 **隨時提供支援，但要保持中立。** 你可以問：「可以再多告訴我一點嗎？」或「能不能再解釋一下你的意思是？」或「可以舉個例子說明嗎？」

07 **一次問一個問題。** 你可以重覆你的問題裡的關鍵詞，好讓討論能夠聚焦。不必急，可以稍待片刻，讓與會者能夠整理他們的思緒。

個案研究
照護安全中心（CARES Safety Center）

由約翰霍普金斯大學彭博公衛學院傷害研究與政策中心（Johns Hopkins Bloomberg School of Public Health Center）所成立的照護安全中心是一輛貨櫃車，它會開往巴爾的摩市的社區和學校，教導孩童與家長關於預防居家傷害的知識。有些參觀者表示他們對於貨櫃車內的展示與印刷手冊的內容感到很困惑、或覺得太龐雜。於是照護安全中心的成員和

MICA設計實務中心（Center for Design Practice，CDP）的平面設計師合作，設計了一套清楚、完整的素材，共有兩種語言版本，方便英語和西班牙語家庭使用。為了讓觀眾了解新設計的樣貌，約翰霍普金斯大學彭博公衛學院傷害研究與政策中心邀集了英語與西班牙語家庭的父母親分別組成了焦點團體。

裡頭有什麼？在這場關於居家安全展覽的焦點團體活動上，研究團隊詢問與會者他們對於貨櫃車的外觀有什麼看法？與會者反映他們希望在進入貨櫃車前，就能對於進入車廂中會看到什麼先有一些概念。針對這項回饋，設計師們製作了海報，張貼在安全中心外的三明治板上，海報上直截了當寫著參觀者進入貨櫃車後將會學習到關於居家安全的知識。海報設計：Andy Mangold。專案團隊：Lauren P. Adams、Mimi Cheng、Vanessa Garcia、Andy Mangold、Becky Slogeris

與住家的關聯性。焦點團體的與會者提到，他們希望看到展覽中關於傷害風險與安全檢查的內容是和他們自己居家狀況相呼應的。對此，設計團隊製作了當地典型住家的斷面圖。圖中每一個數字都對應了照護安全中心所展示的一門課程。設計者：Mimi Cheng

符號系統。為了統一照護安全中心所使用的視覺語言，設計團隊製作了分別代表傷害風險與安全的符號。兩個焦點團體（英語系家庭與西班牙語系家庭）都對這些符號有很好的回應，都能正確、一致地說出符號的色彩與形式所代表的意義。設計團隊在一系列的圖表上應用了這些符號，有助於強化展示內容。設計：Andy Mangold

個案研究
巴爾的市場（Baltimarket）

一群MICA設計實務中心的設計師與巴爾的摩市健康部（Baltimore City Health Department）合作，共同解決當地的食物取得問題。所謂的「食物沙漠」（food desert），指的是都會中沒有辦法透過超市或雜貨店便利的取得新鮮食物的地區，於是出現了虛擬超市來協助解決這個問題。這個實驗性的計畫讓當地居民可以在社區的公立圖書館上網訂購雜貨商品。超市會在第二天將雜貨商品運送至圖書館，消費者無需另外支付運費。這項計畫讓人們可以擁有方便、多元的食物選擇，花費則與一般超市的價

格無異。設計師們的任務是要製作廣告，除了宣傳這項活動之外，同時也要向當地居民說明活動內容。但什麼方法最能有效說明這項全新的服務與複雜的議題呢？什麼樣的圖像和說法最能表達清楚？設計團隊先製作了一張海報，然後利用活動參加者前來圖書館的時間和他們討論了這張海報的內容。他們採取了閒聊的方式，而非較正式的焦點團體法。設計師們很認真地傾聽了意見──然後全盤修改了他們原來的做法。

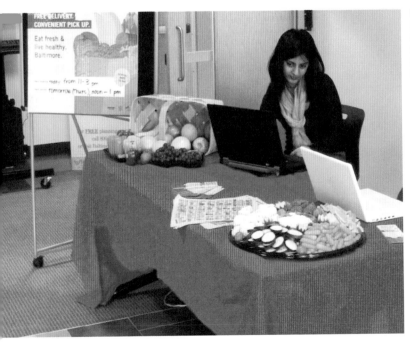

隨性的意見回饋。一開始，虛擬超市實驗計畫團隊在圖書館大廳準備了新鮮的迎賓蔬果。設計師們則是利用和使用者短暫、隨性的見面機會，詢問了他們對於這項計畫的反應，並了解他們一般的食品雜貨消費行為模式。

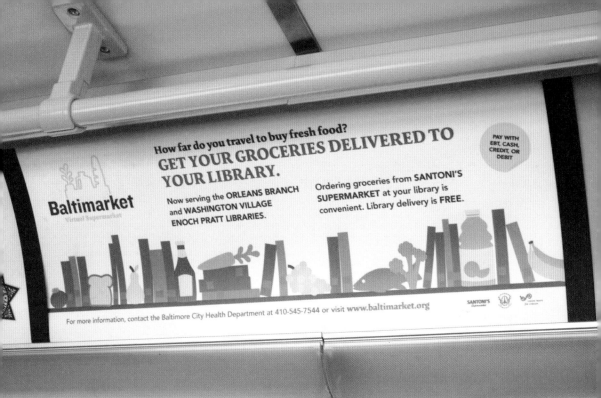

Baltimarket
Virtual Supermarket

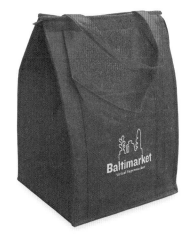

公車廣告。 大多數的社區居民表示會搭乘公車至賣場,於是公車廣告成為最主要的溝通管道。設計者:Lauren P. Adams

標誌開發。 設計師們詢問社區居民對於虛擬超市計畫命名的一些想法,很多人喜歡「巴爾的市場」,因為聽起來很有社區色彩,因此主標誌可以再打上特定社區的名字。設計者:Lauren P. Adams

保冷購物袋。 很多消費者抱怨,當他們從圖書館走回家的這段路上,冷凍食品早已不耐巴爾的摩盛暑的高溫而解凍了。對此,設計師們印製了可重覆使用的保冷購物袋,做為消費者的獎勵品。設計者:Lauren P. Adams

在圖書館訂購食品雜貨是一種不太尋常的活動，這段文字重點放在一個簡單的行動上。

設計團隊選擇了簡單、直接的說法，他們相信：和詳細的說明比較起來，使用者比較可能願意閱讀用句簡潔的海報。

設計者使用色彩鮮豔的食物圖像與一個咖啡色紙袋，傳達了購買食品的概念。

設計者自稱巴爾的摩的居民們。

設計者將這個區塊留白，讓這張海報可以在不同的時間、地點使用。

虛擬超市實驗計畫，第一回合。在連「巴爾的市場」的名字都還沒出現之前，設計者已經利用這張海報取得了意見回饋，並且製作了一場更有策略性、更聚焦、更有效的宣傳活動。第一張海報重點放在新鮮食物與簡單的購物行動上，設計者並沒有說明虛擬超市的流程將如何進行，因為他們不知道社區居民對於活動當中要使用電腦的這部份會有什麼樣的反應。設計者：Lauren P. Adams和Chris McCampbell

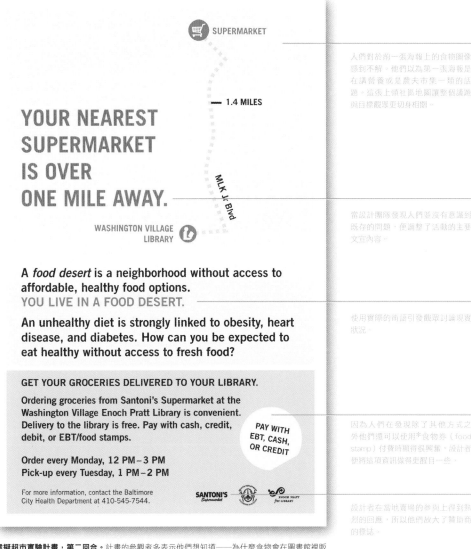

SUPERMARKET

1.4 MILES

MLK Jr Blvd

YOUR NEAREST SUPERMARKET IS OVER ONE MILE AWAY.

WASHINGTON VILLAGE LIBRARY

A *food desert* is a neighborhood without access to affordable, healthy food options.
YOU LIVE IN A FOOD DESERT.

An unhealthy diet is strongly linked to obesity, heart disease, and diabetes. How can you be expected to eat healthy without access to fresh food?

GET YOUR GROCERIES DELIVERED TO YOUR LIBRARY.

Ordering groceries from Santoni's Supermarket at the Washington Village Enoch Pratt Library is convenient. Delivery to the library is free. Pay with cash, credit, debit, or EBT/food stamps.

PAY WITH EBT, CASH, OR CREDIT

Order every Monday, 12 PM – 3 PM
Pick-up every Tuesday, 1 PM – 2 PM

For more information, contact the Baltimore City Health Department at 410-545-7544.

SANTONI'S Supermarket ENOCH PRATT free LIBRARY

人們對於前一張海報上的食物圖像感到不解。他們以為第一張海報是在講營養或是農夫市集一類的話題。這張上頭社區地圖讓整個議題與目標觀眾更切身相關。

當設計團隊發現人們並沒有意識到既存的問題，便調整了活動的主要文宣內容。

使用實際的術語引發觀眾討論現實狀況。

因為人們在發現除了其他方式之外他們還可以使用*食物券（food stamp）付費時顯得很興奮，設計者便將這項資訊做得更醒目一些。

設計者在當地賣場的參與上得到熱烈的回應，所以他們放大了贊助商的標誌。

虛擬超市實驗計畫，第二回合。計畫的參觀者多表示他們想知道──為什麼食物會在圖書館裡販售──因此在認同這項解決方案之前，人們需要先了解問題所在。於是第二張海報把強調的重點從圖書館裡的特別活動轉移到提昇大眾對這項議題的認知。在經過進一步的測試與意見收集後，「巴爾的市場」被明確定位，文宣也綜合了兩個實驗設計海報的內容。設計者：Lauren P. Adams 和Chris McCampbell

*譯註：美國政府會發放食物券給低收入戶，供其兌換食物用。

Quiksilver:

Quiksilver has developed from a 1970s boardshort company into a multinational apparel and accessory company grounded in the philosophy of youth. Our mission is to become the leading global youth apparel company; to maintain our core focus and roots while bringing our lifestyle message of boardriding, independence, creativity and innovation to this global community.

Individual expression, an adventurous spirit, authenticity and a passionate approach are all part of young people's mindset and are the essence of our brands. Combine this with the aesthetic appeal of beaches and mountains, and a connection is established that transcends borders and continents. Include thirty-plus years of quality, innovation and style, and you have Quiksilver.

Rip Curl:

Rip Curl is a company for, and about, the Crew on The Search. The products we make, the events we run, the riders we support and the people we reach globally are all part of the Search that Rip Curl is on.

The Search is the driving force behind our progress and vision. When Crew are chasing uncharted reefs, untracked powder or unridden rails, we want to arm them with the best equipment they'll need. No matter where your travels lead you, we'll have you covered.

Rip Curl will continue to stick by the grass roots that helped make us the market leader in surfing, but we'll also charge on in to the future and push riding to a new level.

Rip Curl: Built for riding and always searching for the ultimate journey...

Hurley:

The Essence of Hurley is based on our love of the ocean and its constant state of change. With deep roots in beach culture, we are all about inclusion and positivity. Our brand was started with the idea of facilitating the dreams of the youth. Music and art are the common threads that bring us all together. We are passionate about freedom of expression and the individual voice. We place a premium on smiles. Welcome to our world – imagine the possibilities.

Volcom:

The Volcom idea would incorporate a major philosophy of the times, "youth against establishment". This energy was an enlightened state to support young creative thinking. Volcom was a family of people not willing to accept the suppression of the established ways. This was a time when snowboarding and skateboarding was looked down on... Change was in the air.

It was all about spirit and creativity. Since those wild beginnings, the Volcom Stone has spread slowly across the world. The Company has matured internally but continues to run off the same philosophy it started with. The Volcom thinking now flows through its art, music, films, athletes and clothing....

年輕人的理想 Ideas of youth

根源與本色 Roots and authenticity

全球化 Globalization

熱愛海灘、山林、與街頭 Love of beaches, mountains, and the streets

個人意志的表達與創意 Individual expression and creativity

進取與冒險 Progression and adventure

語言研究。設計者：2×4

視覺研究法
Visual Research

國際知名的設計公司 2×4 會使用視覺研究法來進行內容分析、創意發想、與意見溝通。「我們其實不用『研究』這種說法，因為我們的方法著重在『質』上面。我們寧可用『思索』（speculation）這個詞。」2×4 的合夥創辦人 Georgianna Stout 這麼說。2×4 的思索研究會從不同——而且往往是對立——的角度觀察產品，檢視品牌所佔據的概念空間。在一個「藍色戰爭」（The Battle for Blue）的研究中，2×4 將許多跨國企業依它們的企業色加以整理，他們發現藍色區塊內的企業家數爆滿，而粉紅色與綠色區塊還有待開發。2×4 也針對體育公司所使用的文宣文字進行分析，目的是要找出什麼樣的主訴求與不同的觀點能讓一家公司從競爭者中脫穎而出？以這一類的探求做為基礎，將有助於進一步提出創新、合乎情理的視覺解決方案。

2×4 的許多專案……除了成品之外還包括了每件作品背後的思考過程。Joseph Rosa

(Many of 2x4's projects...are as much about the finished process behind each work as the finished product.) Joseph Rosa

藍色戰爭。設計者：2×4

如何運用視覺研究法

01　收集。針對某個特定客戶、產品、或服務進行開放式的品牌空間研究，觀察它們的標誌、命名策略、文宣、用色、以及有關這個品牌的其他面向。

02　視覺化。選定一個區塊進行視覺化分析，找出被反覆使用的花樣和流行趨勢，例如一再出現的字眼、常用的色彩、或普遍具有的產品特性。

03　分析。從資料視覺化當中洞察機先。你是不是因此想到什麼做法讓你的客戶或服務可以有別於其他競爭者，或在某一個特定的領域裡確保其領導地位？

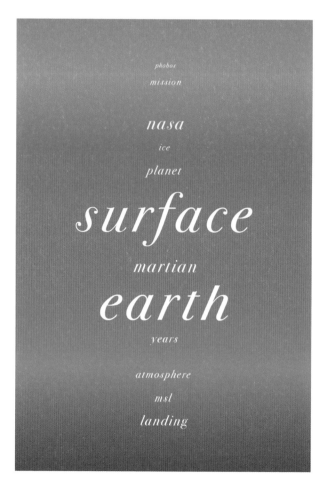

phobos
mission
nasa
ice
planet
surface
martian
earth
years
atmosphere
msl
landing

火星研究。這項視覺研究整理了在科學影像中用來代表火星的色彩。設計師從數百張火星相關的圖片當中擷取了普遍常用的色彩，她也從描述火星的通俗文字與科學文字當中選取了經常被使用的字詞。設計者：Christina Beard。照片來源：美國太空總署（NASA）。這場MICA的設計研究工作坊是由 2 × 4 的Georginna Stout所指導。

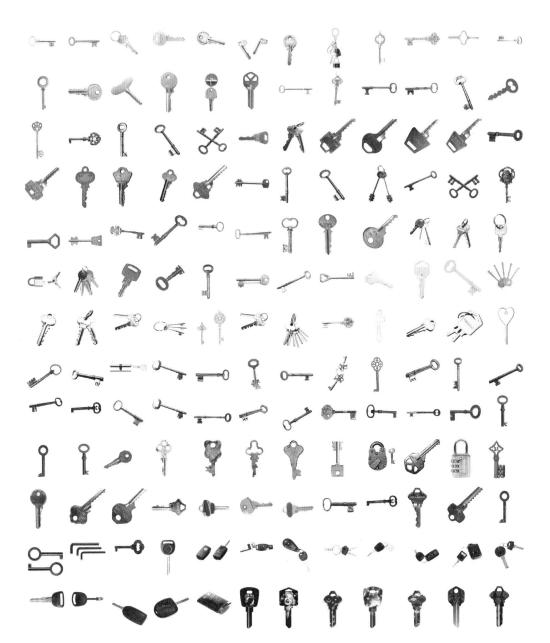

鑰匙研究。 為了了解鑰匙是如何銷售的，設計師收集了大量的鑰匙照片，並且依照形狀、形式、以及顏色加以分類。設計者：Ann Liu。這場MICA的設計研究工作坊是由 2 × 4 的Georgianna Stout所指導。

品牌矩陣研究（細部）。
藝術指導：Debbie Millman

品牌矩陣法
Brand Matrix

所謂矩陣圖，就是用Ｘ／Ｙ軸分別橫跨兩個不同的價值刻度，例如理性／感性、精英／大眾。矩陣圖被普遍運用在品牌相關活動上，包括產品開發、包裝、看板設計、標誌設計、室內設計、服務設計等等，涵蓋範圍甚廣。設計師會協助企業或機構更新既有的品牌形象，或者塑造新的品牌樣貌，不論是替一條大家十分熟悉的糖果棒做些許的包裝修改，或者要從零開始生出一個全新的產品，設計師和他們的客戶都可以藉由矩陣圖了解他們的品牌和其他類似的產品或公司的市場定位何在。

　　我們可以繪製不同詳細程度與形式的品牌地圖（brand map）。從畫一張品牌地圖的過程中，人們可以思考他們對於特定產品（比方說，一輛福特〔Ford〕的探險家〔Explorer〕）、或一個較大的產品類別（運動型多功能車款〔ＳＵＶ〕）有什麼樣的感覺。設計師們會利用矩陣圖上的類別，在知名度、價格／價值、口碑、安全、與市場區隔等來定位品牌；矩陣圖也可以將其他各式各樣的內容加以視覺化。心理分析學者與文化人類學者利用矩陣圖來研究人類心理與社會行為已行之有年，而《紐約雜誌》（New York）則是在每週的〈認同矩陣〉（Approval Matrix）專欄中呈現大眾流行文化的樣貌。Krissi Xenakis

市場研究是一門藝術，而不是一種科學。試著從情感上的連結與設計敏感度來進行探討。Debbie Millman與Mike Bainbridge

（Market research is an art, not a science. Try to investigate emotional connections and design sensibilities.）

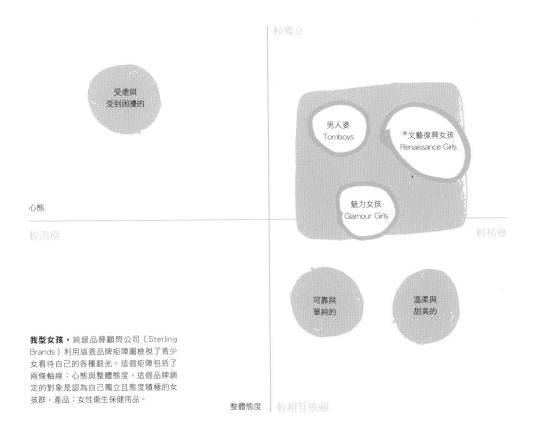

較獨立

受虐與
受到困擾的

男人婆
Tomboys

*文藝復興女孩
Renaissance Girls

魅力女孩
Glamour Girls

心態

較消極

較積極

可靠與
單純的

溫柔與
甜美的

整體態度 較相互依賴

我型女孩。純銀品牌顧問公司（Sterling Brands）利用這張品牌矩陣圖檢視了青少女看待自己的各種眼光。這個矩陣包括了兩條軸線：心態與整體態度。這個品牌鎖定的對象是認為自己獨立且態度積極的女孩群。產品：女性衛生保健用品。

*譯註：圖片中的「文藝復興女孩」指的是樣樣精通的全才型女孩。

如何製作品牌矩陣圖

01　做好功課，列出一張清單。先研究你想要了解的主題範圍，可能是一些產品、消費者文化、相關的事件、或者是一些目標或特質。列出一些可以圖表化的要素，像是品牌、人、人格、標誌、產品等等。以上圖為例，這個矩陣圖是以青少女的態度為檢視對象。

02　找出對立的要素。將可以用於整理你的研究內容的兩極化要素列出來，例如東／西、高／低、好／壞、正式／非正式、昂貴／便宜、花俏／樸素、高風險／安全、自由／支配、普遍／不普遍等等。上圖檢視了青少女的相對獨立性（相對於她們對群體的依賴度）以及她們積極或消極的態度。

03　將各點連結起來。把清單裡的要素標示在矩陣圖的相對位置上，並思考標示結果的意義。這些項目是否傾向聚集於某一區？是不是有任何空白區域應該要避免，或有任何你想要一舉擊中的靶心區（sweet spot）？上圖的靶心區則鎖定了獨立且態度積極的青少女族群。

個案研究
茶品包裝原型

大多數人不會期待牛奶紙盒或堅果罐上面透露什麼哲學氛圍，但茶葉包裝盒卻常常傳遞出健康、世界文化、舒緩、靈性等等訊息，茶品從茶袋本身到外紙盒，的確可以是一個被品牌密集包裝、傳達大量訊息的產品。

這裡所列的是茶品新品牌的企劃案，每一案例都呈現出強烈的視覺識別，設計師們在開發新概念之前先針對既有的茶品「品牌空間」進行了研究。茶是全世界最多人飲用的飲品，因此這些原型援用了各種文化概念，這些品牌都以某種感情或渴望為訴求，它們在這個茶品的文化矩陣圖上都有各自的定位。

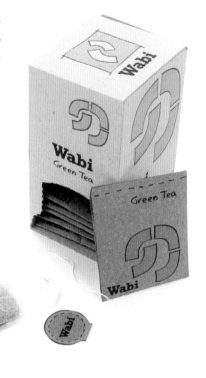

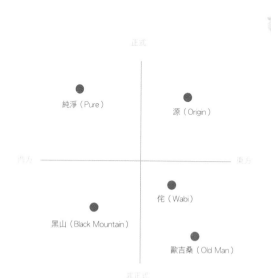

返樸歸真。這個茶品品牌使用了手繪元素、自然色系、以及霧面質感包裝，以表達出現代嬉皮的態度。
設計者：Alec Roulette

茶品品牌空間。左方的矩陣圖以東方／西方、正式／非正式的軸線劃出十字。

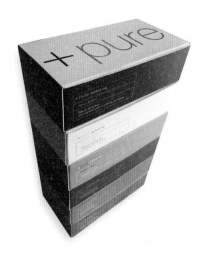

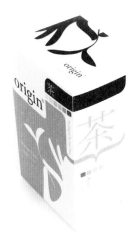

清淨療癒。許多人視茶為一種淨化身心的萬靈丹。這個品牌以高科技、藥品的圖像概念進行包裝。設計者：Cody Boehmig

高格調東方風情。這個精緻的包裝原型使用了優美的現代圖像，以紀念東方的飲茶文化起源為訴求。設計者：Yu Chen Zhang

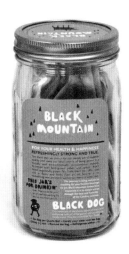

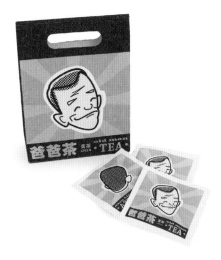

純樸鄉土味。寬口玻璃罐裡頭裝著的香甜茶包一向是美國南方人的最愛。黑山（Black Mountain）是北卡羅萊納州（North Carolina）一個歷史悠久的小鎮。設計者：Julia Kostreva

亞裔美國文化。這個包裝結合了中文字與幽默的插畫，讓人聯想到美國郊區的亞洲文化與生活。設計者：Tiffany Shih

品牌手冊法
Brand Books

所謂的「品牌手冊法」，是將一個產品、公司、或組織的特性與故事視覺化的方法。設計師會使用一套色彩、形式、結構、照片、文字、與圖片營造出一種情境，讓讀者去瀏覽、感受這項產品，同時透過這種生活情境或文字敘述進行想像。品牌手冊通常是用來建立品牌忠誠度與增進人們對品牌的認識，而不是為了要促銷特定產品，所以品牌手冊的使用對象除了公司內部的人員之外，還包括了媒體編輯、投資人、商業合夥人、以及消費者等。品牌手冊整理了公司或產品的靈感來源，讓品牌聚焦在具體的形象上，並可以增進企業對自己的了解，同時幫助企業對外溝通。設計顧問公司Wolff Olins為一項設計紐約市象徵圖案的比賽製作了一本品牌手冊（上圖和右頁圖）。書中除了展示他們所設計的標誌外，還收錄了在紐約市5個行政區所拍攝的動人照片。

與其說品牌手冊談的是商品，其實它和語言、態度、以及概念的關係更密切。

城市的精神。這本品牌手冊所匯編的圖像與知名紐約客的評論,都是以反映城市精神與品牌完整、真實的態度為前提。設計者:Wolff Olins

如何製作品牌手冊

01 選擇形式。選定一個適當的尺寸。大尺寸硬殼書給人感覺像是豪華的桌上擺飾用書,而 5×5 英吋的中等尺寸、騎馬訂筆記本就讓人覺得比較不正式、不經放。你的客戶是高級時尚品牌還是草根性強的社會團體?應選擇可以反映你的品牌特質的形式與素材。

02 收集圖像。檢視所有相關的資料,包括:具有啟發性的圖片、素描、印刷品、文字、照片、花樣、布料等等。從各式各樣的素材入手,可以幫助你視覺化出品牌的真面貌。

03 設計與組合。你所收集的素材看起來可能像是一堆垃圾,而你的工作就是要去詮釋每一件材料與你所建構的這個世界有什麼關聯性?建立圖像彼此之間的關聯性,可以進一步促發品牌的視覺語言。

04 將閱讀的節奏考慮進來。將完全出血(full-bleeding)*的照片與手繪插圖或原始素材的掃描圖並排,可以讓讀者在閱讀滿是文字的頁面後休息一下,控制好整本手冊的氣氛。你的書是一頁又一頁、連續轟炸的照片拼貼?或者你的讀者每翻過一頁,

就能享受如參禪般沉靜的片刻?讀者在翻閱你的品牌手冊時,應該要能夠想像出他們實際使用你的產品的樣貌。

05 付印成冊。實際印刷品的重量與質感讓你的品牌有真正的存在感。品牌手冊可以特別印製、手工裝訂,或者利用隨需印刷*(print-on-demand)服務印製,端看你有多少資源。

*譯註:「出血」(bleeding)為印刷專業用語,意指排版時會將內容尺寸設定為超出實際印刷版面大小,以避免裁切時失準或留下白邊。

*譯註:隨需印刷意指依客戶於數量、時間、地點上的需求,直接以數位印刷、裝訂技術進行印刷出版的方式。

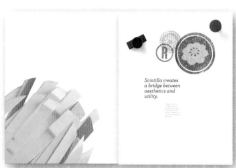

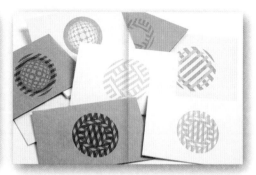

火花印刷公司（Scintilla Stencils）（上圖）。品牌手冊可以呈現產品在生活中被真實運用的樣貌，精心編排的視覺畫面可以幫助讀者想像這個品牌的產品會如何運作。此處的品牌手冊所展示的產品是一套印章與印刷工具組。設計者：Supisa Wattanasansanee

狄索托服飾（Desoto Clothes）（右頁圖）。這本品牌手冊使用了以美國南方口音寫成的文字、以及以自然環境為背景拍攝的照片，為這一系列在美國南方製造生產的服飾風格定調。

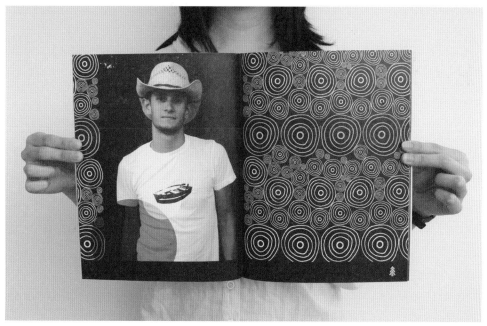

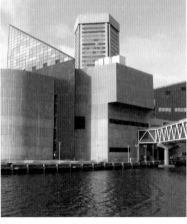

實地照片（左圖）。為了替一座城市水族館設計臨時看板，設計師在實地拍攝了一些照片，以幾個不同的角度將環境現況記錄下來，便於在設計過程當中使用。

實地平面圖（右頁）。設計師製作了一張加上符號圖層的實地平面圖，標示出他的基本觀察與主要的交通區塊。設計者：Chris McCampbell

實地研究法
Site Research

看板與展示設計包含了建築、工業設計、資訊設計、以及平面設計等種種技術。實地研究法對於在建築環境內進行任何設計案的設計師來說是非常重要的一種研究法，它讓設計師能夠完全融入在整個實體範圍內。而對某地進行主動式的觀察就像是在整理營地一樣，露營者會根據他們的所在地做出對應的決定與調整（有草地不代表這個地點就是好營地）；同樣地，設計師在對建築環境愈發熟悉後，他們也有辦法說出這個看板太高、這個看板不容易被看到、或者這個看板放錯地方了。

　　標誌、紋樣、色彩、聲音、表面與結構都屬於建築環境的一部份。這些存在的實體可能會阻礙觀眾的視線或使觀眾分心，但它們也可能會製造出一些令人意想不到的機會——一根柱子可能會擋住一張圖像或阻礙交通，但它的表面也可以用來張貼告示。使用你的看板與這個環境的人有百百種，請將所有可能性考慮進來：美國殘障法（the Americans with Disabilities Act, ADA）有針對看板標誌的可親性（accessibility）設立了一套標準，然而當地的時空環境條件會讓你對於設計時所使用的形式或語彙有更完整的概念。環境設計要從了解自然與社會的脈絡開始著手。Chris McCampbell, Ryan Shelley及Wesley Stuckey

存在的實體可能會阻礙觀眾的視線或使觀眾分心，但它們也可能製造出一些令人意想不到的機會。

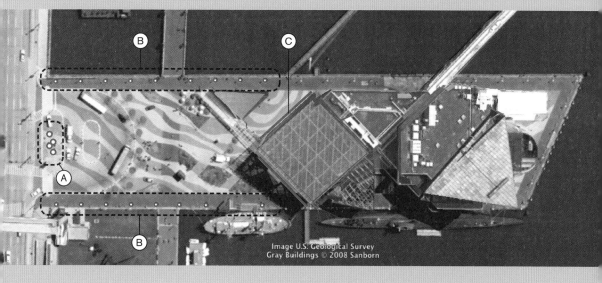

Image U.S. Geological Survey
Gray Buildings © 2008 Sanborn

如何進行實地研究

01 **到現場勘察。**研究場地的最佳方法就是直接到現場，每天選在不同的時刻多造訪幾次，交通狀況與光線明暗會讓整個空間有非常不一樣的變化，替實地畫一張平面圖，你可以在上面做各種記號、或標示出可能的問題所在。

02 **觀察並且以拍照方式記錄實地狀況。**從駕駛人與行人的角度思考他們所看到的景觀與交通狀況。你會想要從哪裡進場或出場？從街上看過來的景致又是如何？特別注意有哪些地景或建築設施可能會對你的設計案造成影響。不要放過周遭可能造成困擾的圖像或看板，要把汽車、行人這一類的要素包括在你拍攝的相片內，這可以讓你對整體比例有

個概念。回到你的工作區之後，依照不同的狀況與問題將所有照片和筆記分類整理好，你或許會在相片裡看到一些你在實地沒有注意到的事物。

03 **製作一份實地平面圖。**在該區的地圖上將實地的交通模式與整體樣貌定位出來（Google Map與Google Earth都是很好的資料來源），實地平面圖會讓被忽略或被過度看重的區域同時顯現出來。根據整體空間與交通流量，將你打算放置看板的地點標示在平面圖上，思考你的看板設置的目的是什麼：是要識別、要指引方向、或者要說明建築物與環境空間？注意景觀中若塞入了過多的圖像，會讓人們感到困惑。

04 **摹繪*在實地所拍攝的照片。**就你的照片摹繪出輪廓，省略掉不必要的圖像，只保留呈現空間的必要元素。這個編輯的過程可以幫助你分析環境，且快速地思索概念。

05 **將設計概念素描出來。**利用你摹繪過的照片來檢視比例、位置分布、以及對應關係。善用既有的建築與自然條件，例如網格、色彩、紋樣、以及燈光等等。這些元素會讓你的設計更有特色，同時讓你的設計與既有空間合而為一，幫助人們了解你的設計內容。

*譯註：此處的摹繪（tracing）指的是以一張白紙（或描圖紙）放在照片上，以筆描繪透出白紙的影像輪廓。

個案研究
國立水族館
（National Aquarium）

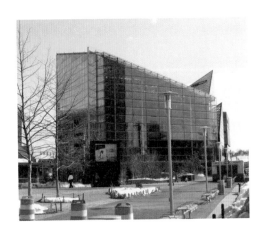

位於巴爾的摩市內港區（Inner Harbor district）的國立水族館是熱門觀光景點，遊客前往水族館的交通方式有搭乘汽車、船舶、或者步行，設計師Chris McCambell對水族館實地進行研究，提出了宣傳水族館臨時特展用的看板設計案，他也針對博物館內的指示標誌做出新的規劃建議。

摹繪與測試。利用摹繪照片的方式製作簡單的線條圖，你可以藉此進行概念素描，同時實驗各種配置方式。

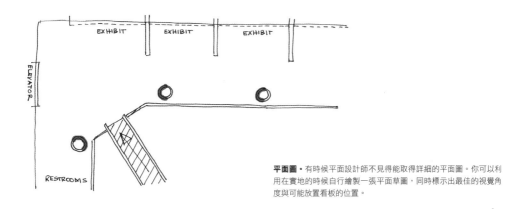

平面圖。有時候平面設計師不見得能取得詳細的平面圖。你可以利用在實地的時候自行繪製一張平面草圖，同時標示出最佳的視覺角度與可能放置看板的位置。

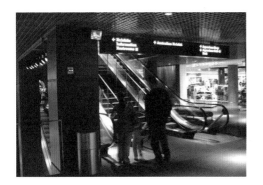

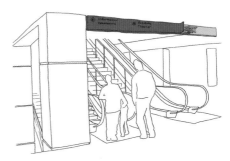

讓畫面更清楚。簡潔的摹繪圖可以讓你將造成干擾的元素從畫面中剔除，同時忽略掉照片中光線品質不佳的問題。

正式化。透過在現場所收集的測量資料與照片，可以提出更正式、完整的設計提案。

個案研究
巴爾的摩捷運系統

設計師Ryan Shelley和Wesley Stuckey實際到現場觀察並記錄了巴爾的摩捷運的看板系統；他們搭乘捷運，並且在沿線每一站下車，就整個捷運系統拍攝了數百張的照片；他們觀察了候車月台、捷運車廂內、車站內、以及街上的各種捷運相關看板。回到工作室之後，他們將所有照片列印出來，釘在牆上進行分類，以找出捷運看板系統的問題、看板樣式、以及形制不統一之處。

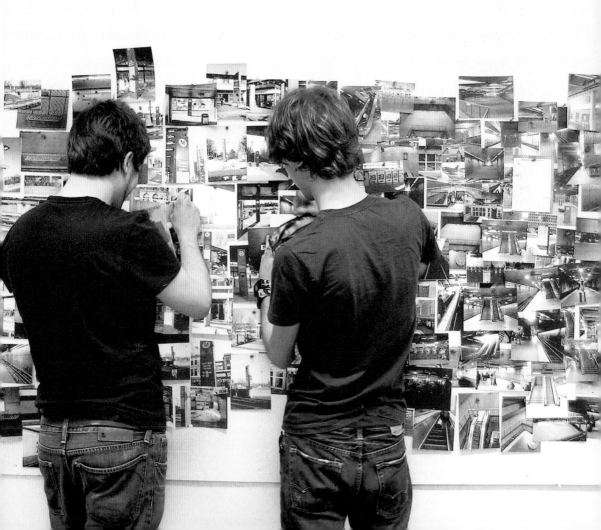

舊系統。現有系統使用菱形看板，但舊系統所使用的長方形看板也仍然懸掛在車站內，以致於整個捷運車站看起來缺乏有效的管理。

高度的挑戰。戶外的看板從候車月台上清楚可見，但看板放置的位置過高，車廂內的乘客沒辦法輕易看到。

多種視覺系統同時存在。車站入口處有不同的視覺系統同時存在，其中只有立柱是屬於現行系統。此外，這根立柱——與其他許多根——上面的捷運地圖已不知去向。

被過多的圖像淹沒。在部份車站內，看板和藝術創作擺放在一起。以此圖為例，重要的指示看板幾乎被淹沒在周圍的壁畫之中。

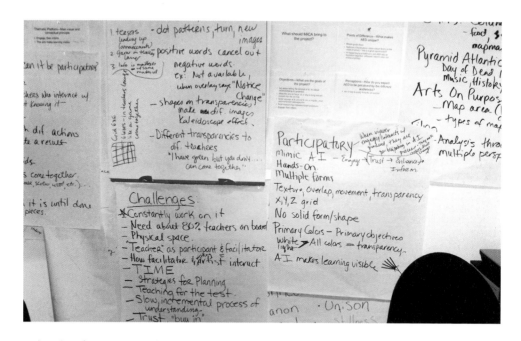

創意簡報法
Creative Brief

許多成功的設計案背後,都有具體且簡潔的創意簡報在支持著。所謂的創意簡報,是在計畫初期由設計師與客戶共同投入時間與心力寫就的目標說明書之後,創意簡報就會成為計畫進行過程中的評量指標。由於馬里蘭藝術學院的設計實務中心讓學生們參與各式各樣的社區型設計案,本身就是一間處理多元問題的工作室,因此它在設計流程中使用了創意簡報的手法,清楚呈現從生成概念、進行實地研究,到產生出複雜的廣告活動、展示、以及品牌識別等每一步驟的細節。設計實務中心的設計團隊會在計畫一開始的時候,利用問卷協助客戶闡述他們的計畫目標,接下來設計者會透過他們深入的研究,修改客戶最初所提出的簡報內容,並將結果告知客戶。將設計者的研究與客戶的意見回饋整合之後,設計團隊就得以產出有效、聚焦的解決方案。

最好是把客戶自己的簡報擱在一旁,直接把難搞的問題帶回來。
Erik Spiekermann

(It is often better to ignore the client's brief and come back with a set of tough questions.)

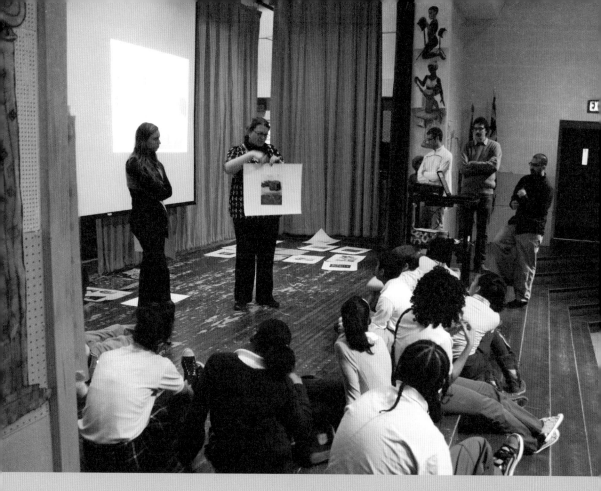

如何提出一份創意簡報

01 **提出問題。** 給客戶一份關於這項設計案的問題清單，他們的答覆將做為這份創意簡報的初稿。清單上的問題可以包括像是：你想像中的結果有什麼樣的特色？你的案子有什麼獨到之處？你為什麼認為你的案子會成功？你的觀眾是誰？在案子完成後，誰要來負責後續執行與維護的工作？

02 **進行研究。** 進一步了解你的客戶和觀眾。安排田野調查、實際訪談陌生人、花一些時間去研究類似的創意設計，有什麼是之前已經有人做過的？你的案子會在什麼樣的環境裡執行？你的研究結果與客戶之前給你的答案是否一致？把你的客戶當成是你的夥伴。就你研究得到的結果更新、修改你的創意簡報。

03 **精簡你的簡報。** 利用客戶的意見回饋以及你所做的研究結果，定義出設計案的精要；以一個完整的句子說明這件設計案的重要特色。

04 **定義出關鍵的訊息。** 列出這個案子需要傳達出來的想法、和你的客戶討論簡報內容、在各方人馬都取得共識後，開始發展出符合專案目標的解決方案。

個案研究
天天都藝術（Arts Every Day）

「天天都藝術」是一個組織，以在巴爾的摩市的學校中推廣藝術統整*教育為宗旨。在馬里蘭藝術學院設計實務中心所提出的問卷中，「天天都藝術」表示希望能夠設計一個推廣活動，讓學校的教職員都能了解藝術統整（arts integration）在課程當中的重要性。為了更了解活動的觀眾群，設計實務中心的設計師們在兩所巴爾的摩市的中學裡觀察了藝術統整的課程，並且和學生、教師、以及藝術助教們進行對談。設計師發現，人們必需要看到實際行動，才能了解什麼是藝術統整。設計團隊提出的解決方案是：為中學生們設計一堂教授藝術與設計原理的課程，學生們要在課堂上製作光影書寫（light-writing）錄影帶，最後這捲錄影帶就成為「天天都藝術」的宣傳工具。這捲錄影帶捕捉到這個組織宗旨的精髓──在課堂中生動地展現藝術統整的潛力──同時也體現了這項設計案的主要精神：以學生為中心，透過實際、具體的方式學習以及結合兩種以上的學科來創造出新的事物。

*譯註：藝術統整（arts integration）是指以藝術做為教學的管道或工具，在教學內容上則不以藝術為限，任何學科都可以使用。

錄影帶製作（下圖）。這些照片拍攝自光影書寫課程與一段60秒的宣傳錄影帶。完整錄影內容請上danube.mica.edu/cdp觀賞。

光影書寫（右頁）。學生們利用手電筒練習符號書寫。設計者：Julie Diewald、Michael Milano、Aaron Talbot

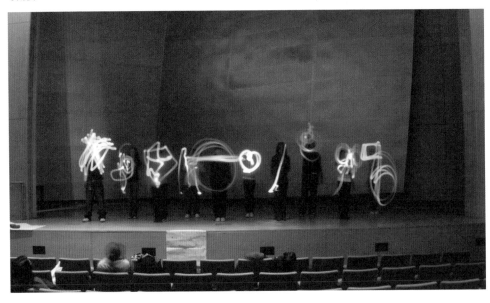

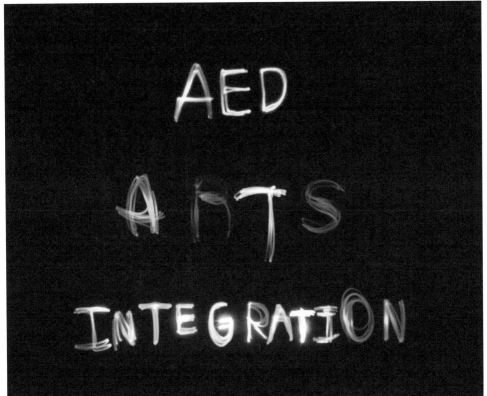

02

all i want
TO DO
is write
THINGS
down for
YOU

有時候，靈感會成為我們最棘手的敵人；尤
其假使它阻礙我們思考其他選項的話。Don
Koberg & Jim Bagnall

（Sometimes an idea can be our worst enemy, especially if it blocks
our thinking of alternatives.）

如何獲得靈感

當你定義了問題之後，你就要開始發想解決的方
案，同時發展更深入的概念，這意思往往是你要跟
自己、跟其他設計師夥伴、還有客戶和可能的終端
使用者溝通你的創意，你筆記本裡耐人尋味的塗
鴉、或白板上充滿煽動意味的潦草字眼，現在都可
以成為你口中具體的概念和活靈活現的故事。

　　設計流程的第一個階段是要在你的問題周圍撒
網；在這個過程中，你腦子裡可能會冒出各式各樣
從了無新意到稀奇古怪的想法，在傾注所有時間與
心力開發唯一的解決方案之前，設計師會敞開他們
的心胸擁抱種種可能，然後才將火力集中在少數幾
個方向上。本章探討的除了有讓單一概念產生變化
形的工具外，還有針對核心觀念快速地進行研究、
說明、以及發展的技巧。

　　若設計案的內容是單一畫面，如書本封面、
海報、或報章雜誌的插圖，從創意發想到設計執
行就會是一個流暢且直通到底的過程；但若是比
較複雜的設計案，像是網站、出版品、動態圖像*
（motion graphics）等，在發展解決方案的視覺細
節與外貌之前，設計師就會傾向利用圖表、故事
板、和一連串的演示來展開工作。實體和數位的設
計模型也可以幫助設計師與客戶具體想像出解決方
案在使用中的樣貌。

*譯註：動態圖像是指利用影片或動畫科技
讓圖像呈現出動態的樣貌，但與動畫不同之
處在於動態圖像的每個畫面都要符合平面設
計的基本原則，如排版、字距、顏色等。

視覺清腦法
Visual Brain Dumping

傳統的腦力激盪法是經常應用於團體的文字活動，這裡所介紹的技巧則是將腦力激盪轉化為視覺的媒介，更適合個人工作時使用。

設計師Luba Lukova憑藉著單一的鮮明影像就能創造出充滿力道的海報而聞名全球。在她的許多作品中，可以看到兩種概念融合以創造出有趣的視覺語彙，經由衝突迸發出來的第三種意義，會比各種概念相加在一起來得更有張力，如此創作出來的海報，可以說是由幽默與衝突細火慢燉而成的。

Luba Lukova的設計流程會從密集的素描開始，在釐清要表達的感性或政治性內容之後，她會著手進行好幾十幅的小塗鴉，在為戲劇《馴悍記》（The Taming of the Shrew）設計海報時，Luba Lukova用一種令人耳目一新的方式描繪兩性之間由來已久的戰爭。她最初的靈感當中還包括了一件由兩張臉孔組成的胸罩，和被緊緊鉗住的一顆心，有好幾張素描畫的都是女人配戴馬嚼；最後定稿的圖像則是進一步濃縮了這些想法，讓畫面上的女人配戴了一個男性形象的口套。Allen Lupton和Jennifer Cole Phillips

我會把尚未派上用場但還不錯的素描保留歸檔，因為它們往往可以替其他設計案帶來新的靈感。Luba Lukova

（I keep an archive of good sketches that have not been used because they can often trigger an idea for another project.）

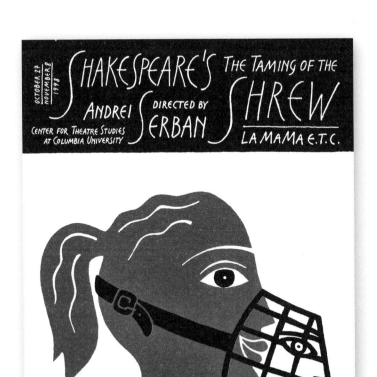

馴悍記 • 為哥倫比亞大學（Columbia University）戲劇研究中心（Center for Theater Studies）所畫的素描與海報。
設計者：Luba Lukova

如何使用視覺清腦法

01 **開始素描 •** 在你釐清了設計案的目的與範圍之後，拿一些紙和一枝筆來，快速地畫一些小圖。

02 **設定時間 •** 在20分鐘內至少畫出20張素描，盡可能把每一張紙畫滿，這樣你才方便進行比較。

03 **繼續進行下去 •** 與其就一個素描塗塗改改，不如替這個素描做一些變化形；檢視你的素描，然後選定幾個進一步發展下去。

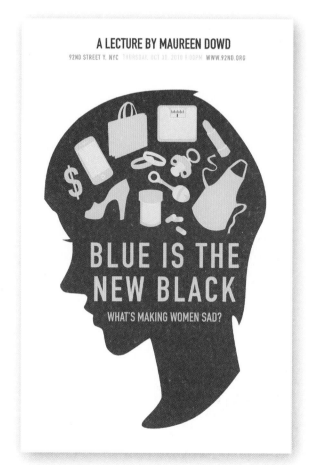

藍色是新黑色*（Blue is the New Black）。這是為一場演講設計的海報，演講主題在探討——儘管過去幾個世代以來，女性在經濟與社會地位上都獲得了相當大的成就，但為何根據報導顯示，現代女性並不快樂？設計師在將設計概念視覺化之前，先就演講的主題做了非常多的小塗鴉。設計者：Kimberly Gim

*譯註：Blue is the New Black原本是時尚界的說法，意指藍色系為當季服裝或彩妝的主色調，重要性不亞於黑色。但blue與black另有憂鬱、陰沉之意，此處即以女性熟悉的時尚界用語做為雙關語，突顯本活動的重點議題。

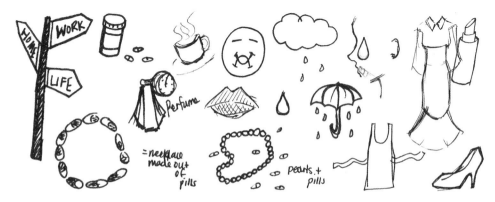

虛無鄉（No Man's Land）● 在Luba Lukova主持的一場研習中，設計師們要為一齣耐人尋味、充滿存在主義色彩的舞台劇《虛無鄉》*進行素描並製作海報。這齣戲的內容在描述一群喝得爛醉、內心徬徨困惑的作家們如何共渡漫長、混亂的一夜。設計者：Virginia Sasser

*譯註：英國著名劇作家哈洛德‧品特（Harold Pinter，1930~）於1975年的作品。

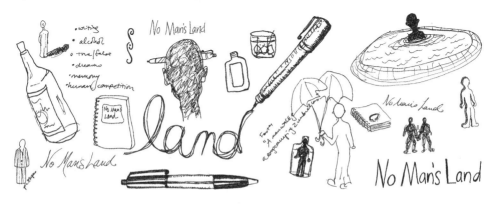

個案研究
心理狀態

除了用筆和紙進行素描外，設計師也會收集圖像建立視覺概念的資料庫。在此，設計師們必需創作一個形容心理狀態的字標*（word mark），這一回，設計師們不使用文字清單或小塗鴉，而是透過收集整理圖像資料庫，從中擷取設計主題的精神。他們從自己對文字的聯想中找尋相關的圖像。就像文字化的腦力激盪法要你從平庸跳脫至創新的境界，這種視覺化的腦力激盪法也同樣要參與者去找出更深層、更脫俗的回應與聯想，這些字標就是這種視覺思考法的自然產物。

*譯註：通常是指由文字所組成的商標（trademark），在這裡是指由文字所組成的圖像性符號。

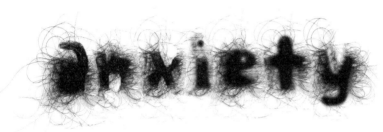

焦慮（anxious）。不耐、匆忙、自我、渴望、坐立難安：對「焦慮」一詞的研究從字面向下深入。
設計者：Katy Mitchell

魅惑（seductive） ・溫柔、柔軟、閃光、熱情、火
紅、隱藏、顯露：這個圖像資料庫在探索這些感官意
識。設計者：Heda Hokshirr

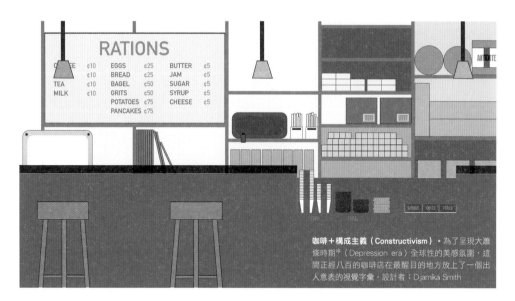

RATIONS

COFFEE	¢10	EGGS	¢25	BUTTER	¢5	
TEA	¢10	BREAD	¢25	JAM	¢5	
MILK	¢10	BAGEL	¢50	SUGAR	¢5	
		GRITS	¢50	SYRUP	¢5	
		POTATOES	¢75	CHEESE	¢5	
		PANCAKES	¢75			

咖啡＋構成主義（Constructivism）。為了呈現大蕭條時期*（Depression era）全球性的美感氛圍，這間正經八百的咖啡店在最醒目的地方放上了一個出人意表的視覺字彙。設計者：Djamika Smith

強迫連結法
Forced Connections

從餅乾麵糰口味（coockie dough）的冰淇淋到殭屍入侵Jane Austen*的小說*，八竿子打不著的元素一旦相互撞擊，往往會迸出有趣的創意。藉由腦力激盪出一連串的商品、服務、或風格，然後將它們彼此之間連結起來，設計師就能夠生成鮮奇有趣的新概念、新花樣。舉例來說，現在大多數的爪哇咖啡店長得都一個模樣。它們都使用了暗紅色和咖啡色系，木頭桌子和地板，還有——假使你運氣還不壞——一張舒服的沙發，但若咖啡店裡頭的裝潢走的是構成主義風格呢？或者，你去影印店印東西還可以兼喝下午茶呢？另外，一般人對自助式洗衣店總是不脫又髒又亂的印象；而個人洗衣店的設備是私有的，因而成為相對比較乾淨環保的選擇。你要怎麼樣讓大家對於「到自助洗衣店洗衣服」這件事改觀？將不同的服務整合起來或套上令人意想不到的風格，就可以改變我們對事物的思考模式。Lauren P. Adams and Beth Taylor

Don Koberg和Jim Bagnall在他們的著作《The Universal Traveler：A Soft-Systems Guide to Creativity, Problem-Solving, and the Process of Reach》（San Francisco: William Kaufmann,1972）一書中，提出了「將強迫連結法做為產品設計師的創意工具」的想法。

*譯註：大蕭條時期（Depression era）指1929年至1933年間全球性的經濟大衰退。

*譯註：Jane Austen，1775-1817是英國小說家，以《傲慢與偏見》（Pride and Prejudice）、《理性與感性》（Sense and Sensibility）、《艾瑪》（Emma）、《曼斯菲爾莊園》（Mansfiled Park）等作品聞名於世界。

*譯註：小說家Seth Grahame-Smith於2009年出版了戲仿小說《傲慢與偏見與殭屍》（Pride and Prejudice and Zombies,Quirk Books, 2009），內容有七成仍保留《傲慢與偏見》的原作，但另外加入了殭屍與少林武功的情節。

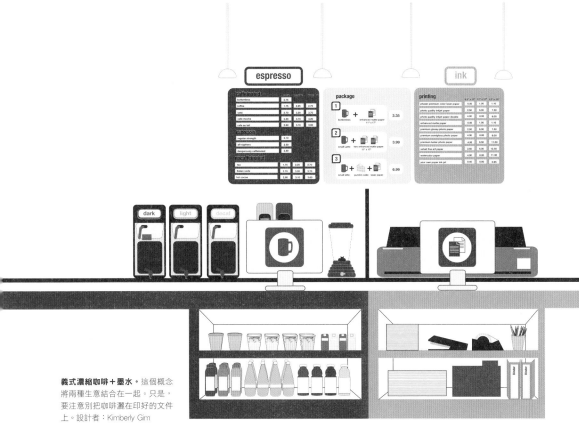

espresso ink

caffeinated
bottomless	2.75		
coffee	1.75	2.25	2.70
latte	2.70	3.20	3.70
cafe mocha	3.20	3.72	4.20
cafe au lait	2.60	3.10	3.60

espresso
regular strength	2.10		
all-nighters	2.50		
dangerously caffeinated	2.90		

uncaffeinated
tea	1.75	2.25	2.70
italian soda	2.70	3.20	3.70
hot cocoa	2.85	3.10	3.60

package
1	bottomless + enhanced matte paper 11" x 17"	3.35
2	small Latte + two enhanced matte paper 11" x 17"	3.99
3	small Latte + pumpkin cake + laser paper	6.99

printing
	8.5" x 14"	11" x 17"	4.5" x 6"
phaser premium color laser paper	0.30	1.00	1.10
photo quality inkjet paper	2.50	6.00	7.50
photo quality inkjet paper double	4.00	8.00	9.00
enhanced matte paper	0.30	1.00	1.10
premium glossy photo paper	2.50	5.00	6.00
premium semigloss photo paper	4.00	8.00	9.00
premium luster photo paper	4.00	8.50	11.00
velvet fine art paper	2.50	5.00	12.50
watercolor paper	4.00	8.00	11.00
your own paper ink jet	0.60	0.80	0.85

dark · light · decaf

義式濃縮咖啡＋墨水。這個概念將兩種生意結合在一起。只是，要注意別把咖啡灑在印好的文件上。設計者：Kimberly Gim

如何強迫連結發生

01 選擇一種連結。端看你想要設計的是一項商業服務、一個標準字、還是一件傢俱，來決定你想要強迫什麼樣的連結發生。你可能會想要結合服務（健身房＋自助洗衣店）、美感體驗（正經的演講＋娛樂驚悚片）、或者是功能（沙發＋工作區）。

02 列出兩種清單。假設你的目標是要設計一種新型態的咖啡店，先腦力激盪出各種可能的功能──衣服修改、寵物美容、腳踏車修理，將功能彼此連結起來，想像連結後的結果，你會怎麼稱呼這些新型態的生意？它們滿足了哪些需求？誰會是主要消費者？你會想去這樣的店面嗎？

03 結合風格、訊息、或功能。找出你的核心問題（博物館＋大自然、學校＋午餐、咖啡＋經濟）當中衝突或重疊的概念。就每一項元素製作一份影像與創意的清單，並且將彼此連結起來。

04 從中選擇一個或多個可實行的創意。就室內陳設、產品、和其他應用畫出簡單的草圖，讓你的概念具體化。你對形式、顏色、語言、和字體的選擇都會讓你概念中的核心衝突顯現出來。利用你的強迫連結法去找出你創意裡的美感與功能性，如上圖的簡單圖示可以很快地把概念裡的主要訴求呈現出來，但又不會被過多的細節所牽絆。

個案研究
自助洗衣店

這些新型態自助洗衣店的視覺設計提案是透過強迫連結法產生的，設計師Beth Taylor和Lauren P. Adams在思索過各種不同的風格與功能後發展出一些創意想法，可以將自助洗衣店從枯燥沉悶的空間轉換為充滿樂趣的場所。

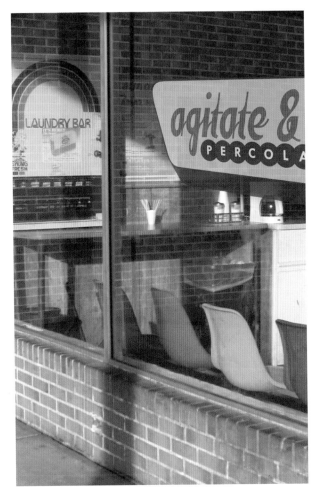

攪動*（agitate）＋滲濾（percolate）。這項創意將復古風格的圖像應用在複合式的自助洗衣店／咖啡店上。設計師利用蒙太奇*攝影手法（photomontage）與產品示意圖將設計概念視覺化。商店的標誌表現出店家的仿舊情懷，而圍裙式的工作制服則是意在突顯整體經驗中最富趣味的一部份：當你的衣服正在洗脫烘的時候，來杯咖啡吧。設計者：Beth Taylor

*譯註：攪動（Agitate）指的是洗衣機內部有液體在攪動，而percolate則是指美式咖啡機製造咖啡的滲濾過程。

*譯註：蒙太奇（montage）指的是將在不同時間、地點、角度、手法所拍攝的鏡頭（圖像）剪接編排成一段（或一個）完整畫面的手法。

自助式洗衣店＋健身房（上圖）。善用時間，你可以一邊洗衣服一邊健身——烘乾衣服時還可以享受一下三溫暖。設計者：Beth Taylor

自助式洗衣店＋五〇年代風格（下圖）。和朋友在濃濃的復古氣氛中閒聊。設計師們可以利用簡單的圖畫來營造室內空間的情境。設計者：Lauren P. Adams

個案研究
多用途工具

你家裡一定有各式各樣的工具，假使你將其中兩個、或更多個工具結合起來，會發生什麼事呢？這個運用強迫連結法的快速練習產生了一些不切實際或可笑的想法，但其中有些創意令人耳目一新，不但有實用功能還具有商品化的潛力。設計師Lauren P. Adams先列出文字清單，然後將不同清單上的項目連結起來，並以素描的方式將連結結果呈現出來。

辦公室工具	廚房工具	車庫工具
圖釘	抹刀	扳手
釘書機	勺子	槌子
剪刀	打蛋器	釘子
紙膠帶	刀	捲尺
打洞機	夾鉗	丁字尺
鉛筆	刨刀	小鏟子
膠水	開酒瓶器	手鋸
尺	開罐器	鐵箍
麥克筆	搖杯	螺絲釘
圓規	量杯	螺絲起子
迴紋針	碗盤刷	水平儀
拔釘器	刨絲器	釘槍
	漏斗	大鎯頭
	麵棍	
	網篩	

手鋸＋尺。 在使用手鋸之前幾乎都需要先進行丈量，既然這樣，為什麼不乾脆在鋸刀上加上刻度呢？

刨絲器＋小鏟子。 可以用來挖起你剛剛刨好的乳酪絲，或者在種花草前先拿它來粉碎硬梆梆的土塊。

剪刀＋扳手。 這似乎是個相當聰明的點子，假使你沒有真的要拿它來剪什麼東西的話。

圖釘＋螺絲釘。 圖釘頭讓你的手方便抓取，而螺絲釘的螺紋可以讓你把東西釘得更牢。

大鎯頭＋搖杯。 使用鎯頭時鎯頭的搖晃動作和調酒時搖杯的搖晃動作相似（在使用這把鎯頭前務必保持腦袋清醒）。

圓規＋刀。 這個工具是為熱愛數學的廚師而設計的，你可以用它將餅乾切割成精準的大小尺寸。

個案研究
視覺雙關語

設計師常常會運用幽默感來引起觀眾的興趣，將南轅北轍的元素撞擊在一起會創造出令人意想不到的產物，而假使這個怪里怪氣的產物長得夠滑稽的話，觀眾就會被逗得開懷大笑。然而高明與拙劣的表現之間，往往只有一線之隔，在這個視覺雙關語的案例中，設計師Ryan Shelley利用知名品牌圖像的剪影，帶領觀眾進入一個蘇斯博士（Dr. Seuss）*風格的世界——在這裡，汽車、電話、和芭比娃娃都扮演了負面的角色。

品質控管。設計者透過將偶像級的商品與負面形象的事物結合（槍枝、避孕藥、炸彈、鯊魚），對資本主義殘酷無情的一面提出批評，設計者將這些圖像製作成印刷模板。

*譯註：蘇斯博士（Theodor Seuss Geisel，1904-1991）是美國著名兒童文學家與繪本作家，他善用簡單的字彙為初學閱讀的孩童設計童書，因而作品深受全球親子讀者喜愛。

縮小：城市小屋

放大：超大車庫

重組：將睡床搬到廚房裡

相反：住在花園裡

對房子重新進行思考 • Koberg和Bagnall在《The Universal Traveler》（1972）一書中利用動態動詞法對房子進行了全新的思考。他們的靈感來自於Alex F. Osborn，他在著作《Applied Imagination》（1953）中曾經示範過這個技巧。概念：Don Koberg & Jim Bagnall；繪圖者：Lauren P. Adams

動態動詞法
Action Verbs

Alex F. Osborn因為發明了腦力激盪法而聲名大噪，除此之外，他也設計了其他可以激發創意的好用技巧，其中有一項作法是選定一個概念，然後將不同的動詞加諸在這個概念之上，例如：放大、重組、變形、改造、修飾、替代、相反、組合；這些動詞讓你能就你的核心概念進行一些動作，每一個動詞都對應了一個結構性、視覺性的變化或變形，設計者可以利用這個練習就最初發想的概念很快地做出新奇有趣的各種變化形，即便是像死神（grim reaper，通常是以手持鐮刀者的形象出現）、或正中紅心（hitting the bull's eye）這種老套的圖像，在你套用了這些動詞之後都會有令人眼睛為之一亮的面貌出現。除了影像之外，設計者也可以將這項技巧運用在物件或系統上面，你可以用不同的比例、素材、或整個脈絡背景去想像一件身邊的事物，如房子、一本書、或一張沙發，並且試著改造它。Lauren P. Adams

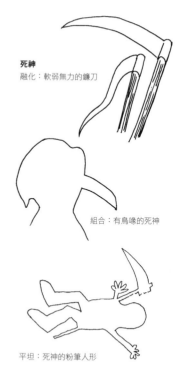

死神
融化：軟弱無力的鐮刀

組合：有鳥喙的死神

平坦：死神的粉筆人形

繪圖者：Molly Hawthorne

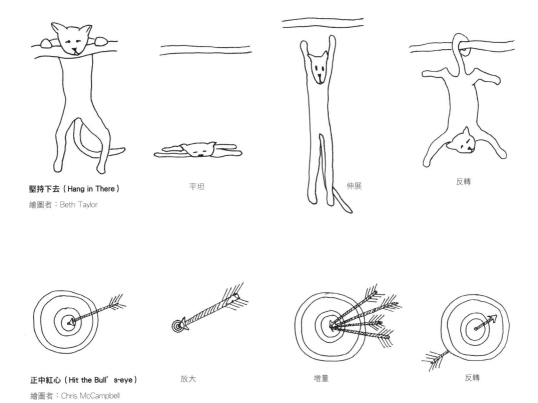

堅持下去（Hang in There）

繪圖者：Beth Taylor

平坦

伸展

反轉

正中紅心（Hit the Bull's-eye）

繪圖者：Chris McCampbell

放大

增量

反轉

如何活化你的想法

01 **從基本的概念出發。** 或許這個點子沒什麼創意可言，比方說用一個箭靶來表示績效，或用一隻掙扎中的貓咪象徵勇氣。但就像許多老套一樣，這些人人熟悉的影像本身就是一個良好的溝通基礎。

02 **將一系列的動詞套用在這個核心影像或概念上。** 很快地畫下一個小素描。除了以上圖示的動詞之外，你可以嘗試一些比較少用的動詞，如融化、分解、爆破、粉碎、或壓榨，不要在意素描的美醜、或在一個概念上花太多的時間；很快地把你的清單走過一輪。

03 **回頭看看你所畫的東西。** 你是不是給這個老套變出了新花樣？你有沒有用新方法解決了一個常見的問題？假使貓咪從樹上掉了下來？或者死神自己掛點了？從中找出你最棒的點子，然後繼續往下發展。

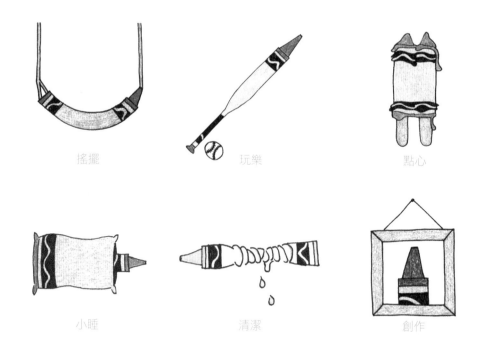

搖擺　　　　　　玩樂　　　　　　點心

小睡　　　　　　清潔　　　　　　創作

蠟筆托兒所識別標誌。為了要設計蠟筆托兒所的識別標誌，設計師利用動態動詞法替蠟筆的圖像做了各種不同的變化，每一個變化圖都代表了托兒所的一個活動區。設計者：Lauren P. Adams

個案研究
動態圖像

在這裡的識別標誌設計中，設計師利用動態動詞法替核心概念創造了幾種變化形。這間托兒所的標誌是以蠟筆做為基本形，透過各種動作如彎曲、軟化、變形、融化、扭轉、裝框等，賦予一枝普通蠟筆全新的樣貌。同樣地，一間玩具店的標誌是從一個平凡不過的形象開始（一塊拼圖片），再透過一系列的動作讓這個形象有意料之外的變化。

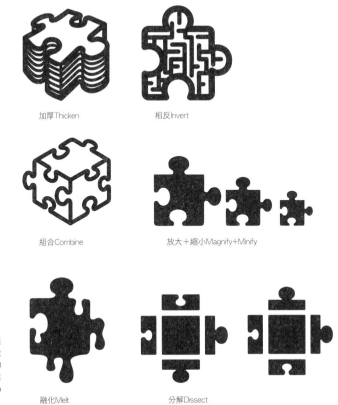

加厚Thicken

相反Invert

組合Combine

放大＋縮小Magnify+Minify

拼圖片。對玩具和思考來說，拼圖片是很普遍的象徵圖案，所以用拼圖片來思考教育性玩具店的代表形象是一個相當不錯的出發點。這些素描和設計以動態的方式重新詮釋了這個老套的圖案。設計者：Supisa Wattanasansanee

融化Melt

分解Dissect

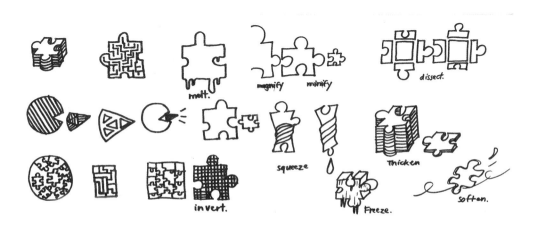

廣納百川法
Everything from
Everywhere

平面設計師會不斷地接觸到其他設計師與藝術家的作品，他們也
經常與自然、科學、新媒體、流行文化、精緻藝術、甚至視覺公
害為伍。許多藝術家與作家會向內心探求意義的火花，但外在世
界也同樣能夠啟發靈感，與其靠著客戶的說明和去年的設計年鑑
就打算把作品創造出來，設計師更應該放眼四周，找尋可能的靈
感與創意。

　　自然界中，從人體的循環系統、到樹皮和岩石的結構，隨
處可見系統與網絡的存在。文學是深不見底的圖像資料庫——
但丁（Dante）的地獄*有如循環不息的世界模型，而莎士比亞
（Shakespeare）的比喻儼然是敘事手法的無盡泉源。說到要把眼
界放寬，設計師有時候是不如畫家和劇作家的，許多人對於在沒
有完全了解文體結構的情況下濫用科學圖表感到無所謂，這種抗
拒外來靈感的心理反應在設計師當中相當普遍，就像很多人拒絕
嘗試新的食物、或者和他們的電視機保持距離。

　　如果仔細留意周遭一切熟悉的事物，設計師們就可以廣納百
川，得到很多啟發。設計師會從藝術、自然、媒體、與科學的世
界裡找到關於色彩、字體、插圖、和紋樣的種種靈感，處處留心
可以幫助設計師釋放出幽默感—將不相干的元素撞擊在一起，迸
出新花樣（請見強迫連結法，第68頁），創意俯拾皆是，但不留
心者終將一無所得，所有藝術家都會從周遭的文化中汲取經驗。

Ryan Shelley和Wesley Stuckey

學會向自身以外的世界找尋靈
感。

*譯註：義大利詩人但丁（Dante
Alighieri，1265-1321）所創作的史詩
作品《神曲》（Divina Commedia）
被公認為世界上最出色的文學作品
之一，全詩共分為《地獄》、《煉
獄》、《天堂》三部份，此處的地獄
即指神曲中的《地獄》篇。

構造地質學。 在右圖的海報中,設計師利用木頭樣式暗示彼此撞擊的地球板塊。

搖滾樂。 搖滾樂的節奏與圖案是色彩與觸覺的靈感來源。

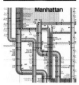

地鐵地圖。 網格狀的地鐵地圖暗示了都市的生活與都市結構。

紋樣。 海報中心處的手繪紋樣較密集,暗示了地震造成的傷害是以輻射狀向外擴散。

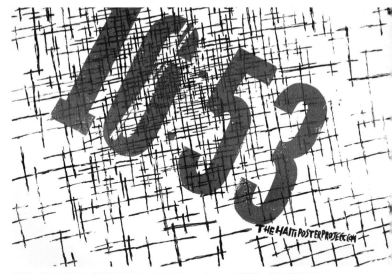

16:53。 這張海報是為「海地海報計畫」(Haiti Poster Project)所創作。海地於2010年1月12日16時53分(16:53)遭到大地震襲擊,該計畫於災後展開。「海地海報計畫」邀請設計師與藝術家捐出他們親筆簽名的限量海報並進行義賣,所得捐贈給無國界醫生組織(Doctors Without Borders)。「海地海報計畫」是由Leif Steiner和Josh Higgins所創立。設計者:Ryan Shelley。

如何廣納百川

01 當一個海綿。 不是刷水槽用的海綿,而是海裡的海綿,努力吸收,然後將你的食物過濾出來,留意所有事物,最重要的是,盡可能地閱讀——J. R. R. Tolkien*是個天才;所有藝術家都可以向天才們取經。

02 隨身帶本筆記簿。 如果你發現好友的上衣和你家的地毯超級速配,把顏色記錄在筆記本裡;假使一首歌的歌詞讓你聯想到一個攝影鏡頭,把你所想到的寫下來,到後來,你會發現這些雜七雜八的小筆記都是無價之寶;很多絕妙的點子都是在淋浴的時候冒出來的,所以擁有過人的記憶力也會有很大的幫助。

03 觀察其他藝術家和設計師。 看看他們是如何找到靈感,然後也學著做做看;留心每一件事物:總是有新鮮事值得學習。

04 建立一個資料庫。 收集書本,探索歌詞歌曲的內容,去逛逛動物園,把你在網路上看到的圖像和創意加上書籤(bookmark),試著根據舞蹈的運動製作一個網格;建立一個個人資料庫就好像是在蓋一間圖書館,在這裡,你可以依照你的需求借出任何的要素。

05 心中要保有一個清楚的概念。 要綜合整理各種多元的要素的確不太容易,但透過一個特定的形式或概念來做決定,可以讓設計流程進行得更為流暢。

*譯註:J.R.R. 托爾金(John Ronald Reuel Tolkien,1892-1973)是英國作家與語言學家,聞名於世的作品有《哈比人歷險記》(The Hobbit)、《魔戒》(The Lord of the Rings)等。

個案研究
海地海報計畫

3位將海報捐贈給「海地海報計畫」的設計師將啟發他們靈感的素材記錄下來。在這裡我們看到——同樣一個主題，透過各種視覺與概念的線索之後可以有不同的詮釋方式。

曼陀羅（mandala）。曼陀羅是佛教的信仰圖騰，代表了和平、寧靜與靜思，同時也是神聖道場的象徵。

線條。連續不斷的線條意指海地與全球救援行動，以及各地海地僑民相繫在一起。

沙塵。紙張的粗糙質感、紅色以及紋理象徵了災區地表裸露的沙土。

地圖。在地震示意圖上，環狀線條表示地震事件的影響範圍。

設計者：Chris McCampbell

法國印花布。取材自法國瓷器圖案的織品花樣呈現了海地過去與法國的淵源，以及當地如畫般的海岸景致。

紅十字。紅十字會（The Red Cross）的符號代表幫助、和平、救援和希望，同時也象徵了傷害與痛苦。

鏡頭。圓形表示海地的悲劇主要是透過媒體呈現在外國人面前。

地球。圓形也表示海地是地球上的一個小島。

設計者：Wesley Stuckey

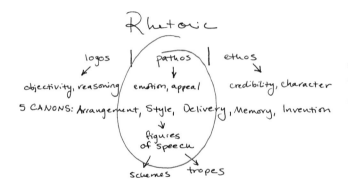

Rhetoric

logos | pathos | ethos

objectivity, reasoning emotion, appeal credibility, character

5 CANONS: Arrangement, Style, Delivery, Memory, Invention

figures of speech

schemes tropes

亞里斯多德將說服的技巧編寫在《修辭學》（W. D. 羅斯（W. D. Ross）編、W. Rhys Roberts譯，紐約：Cosimo Classics,2010）。Hanno Ehses和Ellen Lupton則於Design Papers：Rhetorical Handbook（紐約：The Cooper Union,1988）一書中將修辭手法運用在圖像設計上。

修辭格20法
Rhetorical Figures

千百年來，詩人、演說家、作家都在語言的型態上仔細琢磨，以求迎合人們的理法（logos）、感情（pathos）、和氣質（ethos）*，或者說理性（reasoning）、感性（emotions）、和道德（ethics）。修辭學，也稱之為溝通的藝術，可以促進觀念之間的連結。除了以文字產生誘惑、說服力、與美感之外，修辭也可以運用在設計當中。根據亞里斯多德（Aristotle）的《修辭學》（Rhetoric，350 B.C.），一個成功的論證應該包括三個要素：「第一、 能夠說服他人的手段；第二、 使用的風格或語言；第三、 論述內容的妥善配置。」*設計師也同樣在處理說服、風格、以及配置等問題。對設計師來說，修辭格、或者說那些日常溝通外所使用的文學形式和手法，是彌足珍貴的。

在美化語言的節奏與聲音的同時，修辭（figures of speech）也有深化意義的作用。修辭格中的「格式」（scheme）指的是就文句或語詞當中的文字順序做更動調整，而「轉義」（trope）則是去翻玩文句的意義。雖然「修辭」一般用於文字語言上，但對圖像來講一樣適用；這些結構可以做為產生概念或找尋各種配置方案的工具。就如同語言上的修辭格可以幫助作家跳脫平庸的寫作形式，將之運用於圖像、物件、和版面上也可以讓設計作品更加出類拔萃，更加……這麼說吧，富有詩意。Virginia Sasser

*譯註：理法（logos）、感情（pathos）、氣質（ethos）指修辭的各種方式，如譬喻、借代、轉化等等。

*譯註：希臘哲人亞里斯多德（Aristotle，384BC-322BC）在著作《修辭學》（The Art of Rhetoric）中提到修辭術是一種說服他人的能力，而要達到說服他人的目的，演說者必需具備三個條件─展現個人的優異氣質（ethos）、提出真實或可能的論證（logos）、激起聽眾心中的感情與同意（pathos）。

「吸血鬼」的修辭

借代（synecdoche），借喻（metonymy），映襯（antithesis）

基本修辭格

*譯註：傑克森・波洛克（Jackson Pollock，1912-1956）是美國抽象表現主義畫家。

01 典故法/allusion。 從人、地、或物的典故而來。這人行道成了他自己的傑克森・波洛克*。（The sidewalk became his own Jackson Pollock.）

02 鋪陳法/amplification。 透過詳列特色的方式強化印象。這條蛇的響環一那佈滿鱗片，灰棕色、示警的響環；告誡我不得再前進了。（The snake's rattle - its scaly, beige, ominous rattle - warned me to halt.）

03 倒裝法/anastrophe。 將正常的字詞順序顛倒放置。清新的湖水，圓滾滾的小男孩抱膝躍入。（Into the pristine lake the plump boy cannonballed.）

04 轉品法/anthimeria。 將語句中的一部份以其他詞類替換，如以名詞替換語句中的動詞或形容詞。放開我，你這個禽獸！（Unhand me, you beast！）

05 映襯法/antithesis。 以類似的方式表現對立的想法。不是我比較愛狗，而是我比較不喜歡貓。（Not that I loved dogs more, but I loved cat less.）

06 省略法/ellipsis。 將文意已經暗示的部份省略不提。我愛我的狗；而他，飛盤。（I love my dog; and he, the Frisbee.）

07 誇張法/hyperbole。 為了強調或幽默效果而在修辭上刻意誇張。你從外太空就可以看見她有多猶豫了。（You could see her hesitation from outer space.）

08 反敘法/litotes。 一種含蓄的陳述方式，通常會使用雙重否定的修辭法。他的個性不是不像砂紙。（His personality was not unlike sandpaper.）

09 隱喻法/metaphor。 將不相關的事物或想法相比較，以表現出他們共同的特性。她的吸血鬼朋友是隻夏天裡餓壞的蚊子。（Her friend the vampire is a hungry mosquito in summertime.）

10 借喻法/metonymy。 以相同性質的事物指稱。筆力勝於刀劍。（The pen is mightier than the light saber.）

11 矛盾法/paradox。 彼此對立的語句或諷刺荒誕的說法，與直覺不符的修辭。我老到連根白髮也沒有。（I'm too old for gray hair.）

12 雙關語法/paronomasia。 發音近似的俏皮話或文字遊戲。這些玉米片可不是你的。（These nachos are not yours.）

＊「nachds」的發音與「not yours」類似。

13 擬人法/personification。 將人類的特質加諸於非生物的物體或抽象的概念上。月亮對著鬼鬼祟祟的雪人眨眼微笑。（The moon grinned and winked at the stealthy yeti.）

14 疊敘法/polyptoton。 重覆使用同詞源的字詞。我沒有跟隨領導人；我引導他直接展開行動。（I didn't follow the leader; I let him right into the coup.）

15 類疊法/repetition。 在一長串子句中重覆使用同一個字或詞。我為了自己想吃而烘焙；為了餵養他人而烘焙；為了拖延時間而烘焙。（I bake to eat; I bake to feed; I bake to procrastinate.）

16 借代法/synecdoche。 以事物的一部份來象徵整體。他只跟她約會，因為他看上了她的腿。（He only dated her because he dug her wheels.）

擬人法。這張椅子被賦予了人類的特質。

借喻法。王座通常用以為國王或統治者的象徵。

典故法。煙斗暗指西格蒙德‧佛洛依德（Sigmund Freud）*。

個案研究
運用修辭變化的椅子

作家們會運用修辭格跳脫一般使用語言的方式，來表達個人的想法；設計師也能將同樣的技巧運用在圖像與文字上。在寫作上，修辭格通常會激起人們心裡頭對陳述內容的印象，並藉此表達想法，就彷彿是在稀鬆平常的畫面打上了新的燈光，這些印象能幫助讀者記住訊息內容。在此，設計師Virginia Sasser創作了一系列的椅子，說明修辭格的使用法，這一類的練習可以讓設計者從概念上思考問題，而不是直接跳到字面的意義上求解。（這裡沒有雙關語的意思。）

*譯註：西格蒙德‧佛洛依德（Sigmund Floyd，1856-1939），奧地利心理學家，精神分析學的創始人。

倒裝法。將椅腳裝在椅面上，改變椅子原有的結構順序。

映襯法。兩張椅子的結構相似，但面向完全相反。

轉品法。馬桶座的用途可以被重新定義為座椅。

省略法。圖中的座椅少了一支椅腳。

誇張法。這張超高辦公椅的可調性被過份地誇張了。

反敘法。地上的座墊含蓄地表現了座椅的用途。

矛盾法。尖刺破壞了座椅該有的一般用途。

類疊法。椅腳的配置和椅背上的洞相呼應。

借代法。以一個輪腳座暗示了整張辦公椅。

體驗阿西樂快線（Acela）*。在這一系列的廣告插畫中，火車成為一種視覺暗喻，用以表現各種不同的火車旅行型態。這些圖像省略了實體的座椅（省略法）；以乘客們向後靠坐的姿態象徵火車車廂有如休息室般舒適則是借代的手法。畫面成功地描繪了火車旅行的輕鬆與樂趣。繪圖：Christoph Niemann。藝術指導：Megan McCutcheon。廣告代理商：Arnold Worldwide。客戶：美國國鐵（Amtrak）。

*譯註：阿西樂快線（Acela Express，通常簡稱Acela）是由美國國鐵所經營的高速鐵路，北起波士頓，南至華盛頓特區，途經紐約、費城、巴爾的摩等地。

虛無鄉（No Man's Land）。畫面上的兩張空椅子象徵了兩位主角（借喻法）。兩張風格迥異的椅子暗示了兩位主角相反的情緒表現（擬人法）。這張海報創作於由Luba Lukova所指導的工作坊中。設計者：Ann Liu

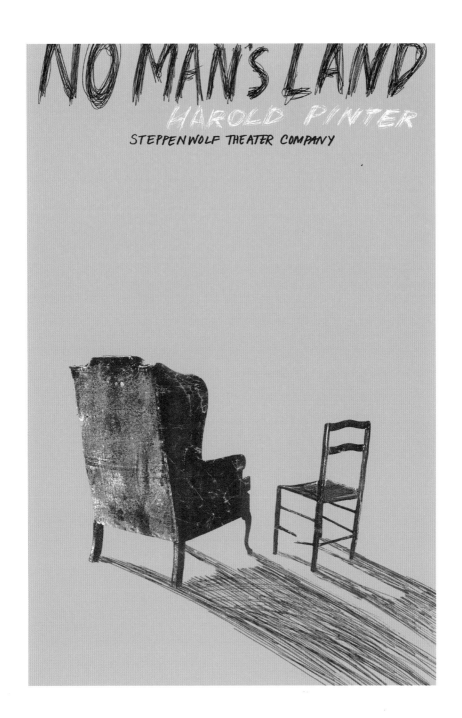

圖像Icon
標誌Index
象徵符號Symbol

符號學（semiotics，或作semiology）是研究符號如何作用的學
科。符號學在20世紀初期開始被語言學家、人類學家、以及文
化評論者運用來作為分析工具，從實用主義哲學（pragmatist
philosophy）、結構人類學（structural anthropology）、到文學與
藝術的後結構主義（poststructuralist）評論，它為知識傳統注入
了多元的活力。

除了對既有的符號與溝通方式進行研究外，設計師可以利用
符號學創造出各種別具意義的形式。舉例來說，在創作一個標誌
或一個圖像系統的時候，設計師可以先行檢視視覺符號的基本分
類，以便於產生各種抽象或具體的創意概念。

美國哲學家Charles S. Pierce與他的追隨者Charles Morris將符
號區分為3種類型：圖像、標誌、以及象徵符號。圖像（例如樹
的畫像）與它所代表的概念在形體上相似；標誌則說明了它所代
表的對象，或者它是一個物體、事件的輪廓或直接印象：樹影、
或掉落地上的果子與種子，都屬於樹的標誌。標誌性的符號往往
代表著一個動作或一個過程：煙象徵著火；病癥代表了疾病；箭
頭則指示了明確的方向。最後提到的象徵符號是抽象的（例如
「樹」這個字），它的形式與它所代表的意義沒有形態上的相似
關係。

視覺符號通常可以被同時歸入一個以上的符號類別當中，像
洗手間符號上穿著洋裝的女士是一個圖像（描繪人型），同時也
是一個標誌（表示這是一個洗手間）。Supisa Wattanasansanee

Charles S. Pierce在19世紀晚期創立了符號學，請
參見《Philosophical Writings of Peirce》（Justus
Buchler編，紐約：Dover，1955）；以視覺化方
式介紹符號學的著作，請參見Sean Hall的《This
Means This, This Means That：A User's Guide
to Semiotics》（倫敦，Laurence King，2007）

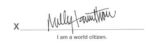

I am a world citizen.

「一個世界」圖像。這個設計是以繪畫般的手法處理主題。設計者創作了一張分成兩邊的臉，象徵普世共通的生死經驗。雖然這張臉是一個可辨識的圖像，但以×代表死亡（與閉上的眼睛）卻屬於一種象徵。設計者：Justin Kropp

「一個世界」標誌。這個設計以一種開放的狀態取代靜態的符號。一塊空格，可以讓任何人用無數種方式填滿；×標示出簽名的位置，空格下的底線則是觸發簽名動作的指示符號。設計者：Molly Hawthorne

「一個世界」象徵符號。在這裡，圓圈當中擺放著數字一，是以抽象的符號與幾何形狀象徵著世界的一體性，然而這個圓圈並非全然是抽象的：它和地球有著相似性的圖像關係。設計者：Aaron Walser

"DOG"

圖像。一隻狗的身體或臉部的畫像與真實的狗相似。

標誌。狗的叫吠或項圈的叮噹聲表現了這個動物的實體狀態。

象徵符號。「狗」（DOG）這個文字是抽象的，在外觀上或發音上與狗完全不相似。

三種符號

01 圖像。圖像是利用形狀、顏色、聲音、紋理、和其他圖像元素，讓影像與概念間產生可識別的連結。雖然圖像可以自然而然地與它們所指稱的事物連結，但圖像的使用會與文化風俗有不同程度的關連性。

02 標誌。標誌主要是用以直接標示物件，而不是透過抽象或畫像的方式表現物件本身，狗骨頭、狗碗、狗屋都可以用來代表狗，標誌性的符號往往帶給設計師們最耐人尋味的解決方案。

03 象徵符號。象徵符號是抽象的。我們最常使用的符號就是文字，字母是另一組符號，用以代表語言裡的聲音，字母d、o、g和它們所對應的聲音有著絕對的關係。

個案研究

泰國佛教藥草基金會
Buddha Herbal Foundation of Thailand

佛教泰國藥草是一間由泰國皇室出資贊助的公司。設計師Supisa Wattanasansanee在任職於卡德森．迪馬克公司（Cadson Demak Co., Ltd.）期間，選擇以蓮花做為這間公司的代表圖案，蓮花除了是泰國知名的藥草外，同時也是佛教當中的代表性花卉，在 Supisa Wattanasansanee的素描與設計研究中，她創作了蓮花的裝飾性抽象圖案（象徵圖案）與自然圖案（圖像），最後的定稿包含了7種概念在其中——以及好幾種不同型態的符號。乍看之下這個符號與蓮花極為相像，因此它具有圖像的性質；同時它的負像（反白部份）看起來又像是樹與葉（結合圖像與標誌）；而正像與靜坐人型也十分類似，這又是另一種層次的圖像與佛教象徵圖案。最後的定稿圖像雖然是簡潔、小巧的符號，但它其中傳達了多種層次的意義。

團隊合作法
Collaboration

你是否看過一個團隊合作的設計案搞到一敗塗地？（從三十層樓高直直摔落在塗滿毒藥的尖刺上。）有些時候，設計師的個人特質會阻礙團隊合作的進行，有效的合作會產生出新的創造物，而不是科學怪人般東拼西湊的組合體。在一個具有生產力的團隊中，每個成員都各司其職，會將自己珍貴的見解與技巧帶進團隊，同時所有人都樂意將個人的想法融進整個大架構中。俗話說：「兩個腦袋強過一個。（Two brains are better than one.）」這句話並不適用於將兩個腦袋硬塞進一個頭殼當中，所謂的網路不是將10顆硬碟丟進一個箱子裡就了結，而是指10個不同的設備要能彼此分享與溝通才算數。

一同工作通常還會帶有玩樂的部份在其中，想要發展出精彩的創意，幽默感、理解力、與實驗都是不可或缺的。有時候，最棒的創意是從對話演變出來的，設計師們對於能與客戶進行良好的互動而感到自豪，但他們彼此之間也必須能夠溝通無礙，一個良好的團隊合作就像是和朋友們一起分享手上的樂高積木，共同建造出一座超級要塞；最後的結果將會與每個人心中想像的有所不同。Ryan Shelley和Wesley Stuckey

共事的人之間充滿了衝突、爭執、傾軋、歡喜、樂趣、以及龐大的創意潛能。Bruce Mau

（The Space between people working together is filled with conflict, friction, strife, exhilaration, delight, and vast creative potential.）

壁畫「重新創造」。這些公共壁畫上的圖案是由團隊合作設計出來的。設計者：Lauren P. Adams, Christina Beard, Chris McCampbell。研究員：Cathy Byrd，馬里蘭藝術空間（Maryland Art Place）。

如何進行團隊合作法

01　大家一起坐下來。 在同一張桌子上工作，這樣才能發展出彼此相關連的創意概念，不要仰賴Skype或iChat這種東西。

02　傾聽別人，也讓別人清楚聽見你的想法。 沒有任何人的經驗和背景會與你完全相同；其他團隊成員會期望透過你的角度去形塑出一個獨特的結果。團隊合作法當中有傾聽、有意見發表，有給予、也有拿取。在任何專案中都避免不了某種程度的衝突——學著順其自然吧。

03　確認領導人。 所謂的領導可以是正式的，也可以是非正式的。在企業環境中，團隊通常會傾向指定一位領導人；至於在比較鬆散的組織，如臨時成軍的團隊或學生型的合作當中，領導人可能會是以有機的方式自然產生。領導人會讓專案在應有的軌道上行進，他要負責分配工作、對外代表團隊，同時在工作流程停滯不前的時候促使決策產生。一個大型的團隊可能同時有好幾位領導者，但在一個只有兩、三人的小團隊中，每個人都可能扮演領導者的角色。

04　開始玩吧。 但要好好地玩。不論過程中誰提出了多少點子，每個人的目標都應該放在專案的終極成功上，就像在遊戲裡一樣，參與者之間的小衝突或競爭對整個流程來說可以是件好事，但不要執著於悍衛你個人對團隊的貢獻，想想與其個人單打獨鬥，不如眾志成城。

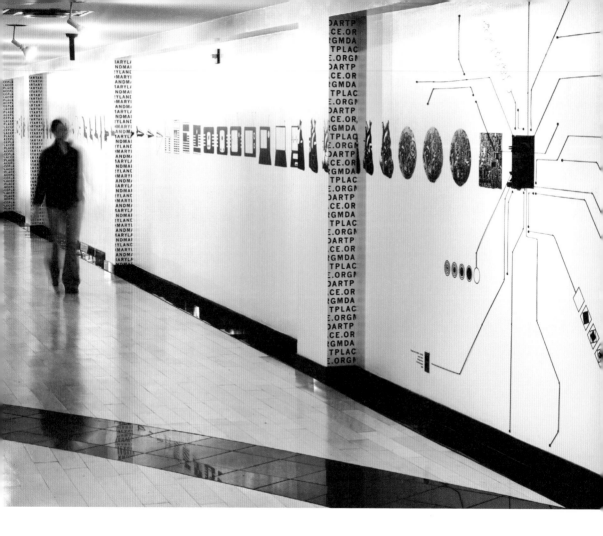

個案研究
壁畫「重新創造」

馬里蘭藝術空間（MAP）是位於巴爾的摩市中心的一處展示空間，它們希望透過壁畫的製作，讓連接街區與藝廊的長走道更具有生氣。這項專案產出了「重新創造」（Reinvent）的一系列不斷變化的圖像，讓參觀者在行經通道時能看見各種對運動、溝通、以及創意過程的描繪。以規模來看，這個專案需要透過團隊合作法才能進行，設計師Christina Beard、Lauren P. Adams和Chris McCampbell共同發展了初始的概念、執行創意想法，也就設計與製作進行分工，整個合作的過程偶有狀況，但沒有任何人有能力獨自完成這件作品。

連環變。設計團隊發展出數十種連環變系列,全都包含了一個物件轉變成另一個物件的圖像(例如飛機 / 紙飛機 / 報紙),並且將它們編輯成一個連貫相續的系列,最後的壁畫作品共有超過50個圖像,橫跨了75呎(約213公尺)長的牆面。一開始,設計師們沒辦法就視覺策略達成共識。他們嘗試了很多表現風格,包括攝影、符號、3D裝置等等。最後,他們決定將這些元素全部結合起來。

共同分擔工作。團隊成員分配了圖像設計的工作,同時也建立了一套規則讓專案內容保持一致性。為了讓作品與建築本身的室內裝潢融合在一起,他們在從牆面突出的方柱上印了印刷字體,也讓一些功能性的物體,如火災警報器,成為畫作的一部份。壁畫最後變形為一個被拆解的3D電路板,暗示了創意靈感萌芽與發展的過程。

共同設計法
Co-design

共同設計法，或稱共同創作法，是指在創作產品、平台、出版物、或環境的過程中讓終端使用者共同參與的設計研究方法。今天的設計師們已經學到使用者在各自的領域當中都是行家，許多設計師現在已經不再認為自己有控制最後結果的權利，他們讓設計過程成為一場觀眾能積極參與的表演，於是「自己動手做」（do-it-yourself）的設計文化興起，尋求為既有的產品開發新用途的消費族群其勢力也日益龐大，因此共同設計法正呼應了這兩種現象。

訪談法（請見第26頁）與焦點團體法（請見第30頁）通常使用於定義問題與評估結果，而共同設計法則是在創意的製作過程中讓使用者與觀眾參與的生產技巧。共同設計法強調：設計的終極結果在於使用者經驗，而不是要去強調物件、網站、或其他設計成品的具體特色。所謂的經驗是指人們在商品與服務當中所發現的價值，只要能拿到對的工具，不是設計科班出身的人也有足夠的能力將滿足他們需求與欲望的經驗具體想像出來。

共同設計要怎麼做呢？在共同設計法先驅者Elizabeth B. - N. Sanders所發展出來的方法中，設計團要提供可能的使用者一套素材，這套素材讓他們能夠各自想像出針對問題的解決方案。不論是要研究一輛汽車、一支電話、一個軟體服務、還是一間醫院病房，共同設計的過程往往會涉及圖像溝通。共同設計工具組通常包括了一張印好的背景圖和一組材料，例如一般控制系統的圖像、剪紙紙片、相片，和可以用來塗鴉、畫地圖、拼貼的工具等等，這些工具通常會用來回答開放式的問題，像是你的學校未來會變成什麼樣子？設計團隊會從其中找出反映使用者感性期待的看法與創意。Ellen Lupton

關於共同設計法的原則，請參見Elizabeth B. - N. Sanders，《Postdesign and Participatory Culture》（1999）以及《Generative Tools for Co-Designing》（2000）。

新規則需要用新工具。人們想要表達自己的想法，同時直接、積極地參與設計發展的過程。Elizabeth B. - N. Sanders（The new rules call for new tools. People want to express themselves and to participate directly and proactively in the design development process.）

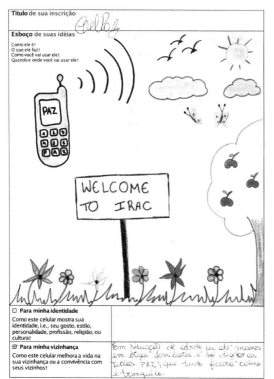

Titulo de sua inscrição

Esboço de suas idéias

Como ele é?
O que ele faz?
Como você vai usar ele?
Quando e onde você vai usar ele?

PAZ

WELCOME TO IRAC

□ Para minha identidade
Como este celular mostra sua identidade, i.e., seu gosto, estilo, personalidade, profissão, religião, ou cultura?

☞ Para minha vizinhança
Como este celular melhora a vida na sua vizinhança ou a convivência com seus vizinhos?

諾基亞開放工作室（Nokia Open Studio）。在開發中世界，行動科技的普及率已經超越需要接線的電腦和電話系統。諾基亞的設計師與巴西、迦納、印度等國住在非正式定居地（informal settlements）的社區居民一起合作，共有220位共同設計師（co-designers）畫下了他們的「夢幻裝置」。上圖的參與者是一位來自巴西里約熱內盧雅卡雷濟紐貧民區（Favela do Jacarezinho in Rio de Janeiro）的嘻哈舞老師，她畫了一支能夠消除社區暴力的手機。諾基亞設計團隊：Younghee Jung, Jan Chipchase, Indri Tulusan, Fumiko Ichikawa 以及 Tiel Attar。

如何進行共同設計

01　確認要合作的共同設計者。如果你要為孩童製作一件商品，請與孩子、教師、和家長一起合作；如果你要設計的是一個健康照護方案，請與病患和看護者合作。有些研究人員建議要與極端的使用者共事，比方說同時和身體殘障人士（他們對使用產品會時遇到的障礙有切身體驗）以及專家（如粉絲、收藏家、或維修技師等）共同合作。

02　定義問題。你的問題必須夠具體，同時要是開放式的，不要先預設解決方案，與其要參與者設計一台更好的檯面型廚房調理機，不如請他們想像出一個理想的廚房環境。

03　製作一套共同設計工具組。提供一套工具，讓各種程度的參與者都能活躍自在地投入，一套共同設計工具組可能包括了各式各樣空白與印刷好的貼紙，或一組啟發性的文字或問題。活動可以是為個人或團體而設計。

04　傾聽，然後加以詮釋。觀察共同設計者如何投入整個過程，並對他們的作品進行研究，不要期望你能得到完美的產品，你要從人們的期盼、渴望、以及恐懼中獲得學習。

個案研究
設計帶來力量

共同設計法的優勢之一在於它本身的創意經驗。巴爾的摩市的善牧中心（Good Shepherd Center）是一處為有情緒與行為障礙的青少女設置的收容所，設計師Giselle Lewis-Archibald和住在這裡的女孩子們一同進行了一系列的工作坊。她利用一本工作筆記本讓女孩們表達自身的影響力、理想、以及對未來的期望，習作的內容包括有繪製寫著勵志小語的便條、透過描繪自己的手部輪廓製作一份個人寫真等等，整個活動在每個女孩都為自己製作了一份簡單的個人雜誌時到達最高潮。

設計者：Kate

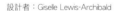

設計者：Giselle Lewis-Archibald

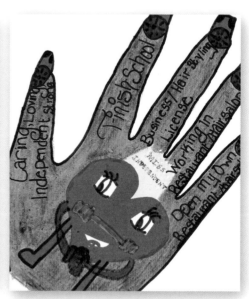

設計者：Sierra

個案研究
我的塗鴉板（Graffimi）

網路上由使用者創作產生的內容屬於另一種形式的共同設計。「我的塗鴉板」（Graffimi）是一個虛擬的塗鴉平台，平台上提供使用者各種虛擬的塗鴉工具，例如噴槍、刷子、和印刷模板，使用者可以把他們的作品張貼到即時播放的牆面，也就是大家共有的畫布上；網站的背景是一堵磚牆，它會隨著使用者上傳作品的數量而逐漸擴張。設計師Baris Siniksaran創作了這個數位化的活動場，使用者提供的內容則賦予了這個活動場生命。

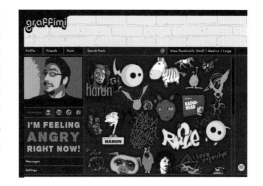

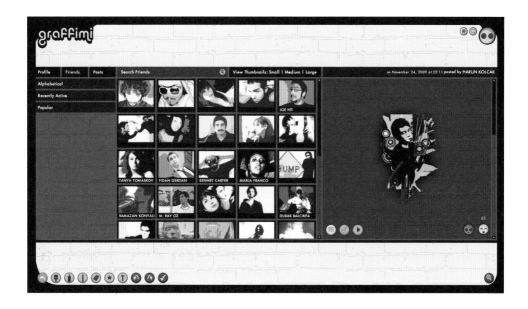

繪圖者：Supisa Wattanasansanee

視覺日誌法
Visual Diary

當專案看似永無止盡時，想要從這種折磨當中解脫的方法只有一種：暫時放下你的工作，去創造一些賞心悅目的東西出來。對創意頭腦來說，每天都設計一些新花樣就像每天都要吃蔬果對身體而言那樣健康。當一個又一個的設計階段、反覆的修改、和無數的腦力激盪時間讓專案變得落落長，很快地專案品質就會下降，最後只能產出調理過頭的解決方案和失焦的理論。有時候，來點可愛、樸拙的創作，可以做為鬆綁已經打結的死腦筋的完美處方，藉由每天創作一些漂亮的小東西，你會慢慢地累積出一個巧思圖書館，日後這些巧思都有機會開花結果成大型的專案。這些美好的小小創作做起來很容易，也讓人覺得很滿足；這種小小的樂趣會讓你想起你從塗鴉和素描本上初次發覺自己對平面設計充滿興奮的那一刻，讓這種感覺滋潤你的心靈吧。Christopher Clark

每天都要實行。

字型月。每天創作一種新字體,如此進行一個月,這是對眼力與心智的一種鍛鍊。
設計者:Christopher Clark

如何開始創作視覺日誌

01 **先把日誌的要素定義出來。**你多久會創作一次?你要在自己的手記上創作,還是要在網路上發佈?你的日誌會有特定的主題,或者你打算亂塗亂寫?先自問自答釐清想法,各種新工具和擱置已久的想法都可以拿來實驗一番。

02 **遵守你訂下的規則。**大型專案通常會佔滿你的行程,你要讓自己每天抽出一點時間來做些新東西,15分鐘的隨性創作,就可能抵得上你花1個月想破頭的成績。

03 **進行一系列創作。**假使有某一種工具或方法讓你覺得很興奮,試著在接下來的兩、三天都進行同一種創作,讓每一次的創作都與前一次有密切的關聯,這樣積少就能成多,小創作就能變成大專案。

04 **分享你的作品。**建立一個部落格或Flickr帳號,找間咖啡店,安排一場你的個人作品展覽,邀請朋友和同事一起加入塗鴉的行列,你可以從觀眾凝視作品的眼神中得到鼓舞。(當然,

你不需要把所有作品都拿出來展示。)

05 **繼續前進。**你創作的數量愈多,你的努力就愈發顯出它的價值。建立一個圖像軍火庫,當真正棘手的問題向你的理智宣戰時,你已經準備好要給它迎頭痛擊了。

06 **歡喜收割。**當你準備進行更大型的專案時,翻翻你的日誌,你可能會在其中找到有用的解決方案或可行的創意點子。

探索每一天的生活。每天練習不同的字體可以增進對各種不同風格與工具的體驗。設計師Christopher Clark建立了一個部落格，他原想藉此找到他的觀眾，到最後，虛擬的觀眾變成了真實的觀眾。Christopher Clark從他在筆記本或手機裡隨手記下的詞句出發，進一步將他對字體研究的成果發表為一套簡潔的創作作品。

Values Change

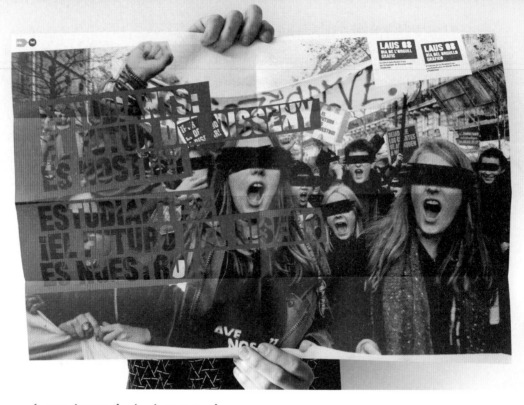

語譯檢視法
Lost in Translation

當設計師在針對使用多種語言的品牌進行設計時,經常會遇到語意衝突或意涵表達不清的問題。跨文化的命名設計與品牌行銷可不是件容易的事。Toormix設計公司的設計師們在進行品牌行銷和設計工作時,通常都會同時考慮到三種語言的使用:西班牙語、加泰隆尼亞語(Catalan)*、以及英語。他們在處理語言的差異化問題時,會就出現在他們的作品當中的詞句進行研究和測試,這樣的研究也是屬於設計流程的一部份。一間企業的命名或一個行銷活動中使用的主要文字是任何視覺設計解決方案成功與否的重要關鍵,對擁有跨文化觀眾群的案子來說更是如此。Toormix採取的對應策略包括避免使用口語化、鄙俗的詞句,同時對於使用帶有強烈文化色彩的字詞特別謹慎,因為這一類的字詞很容易產生譯意不明的問題。

在同時使用三種語言系統的概念中,最大的挑戰在於我們必須了解語言語法間之間的關係。
Ferran Mitjans

*譯註:加泰隆尼亞位於伊比利半島東北,為西班牙的自治區之一,以巴塞隆納(Barcelona)為首府。境內的母語即為加泰隆尼亞語,與西班牙語同為西班牙的官方語言。

如何避免在語譯時造成失誤

01 確認你的專案或品牌傳播時會使用的語言與地理範圍。專案的訴求對象是住在同一區域裡、不同語言的族群，或者這個專案會在全球多個地區同時進行？在這張為Laus 08設計嘉年華所製作的海報中，Toormix使用了3種語言：西班牙文、加泰隆尼亞文、以及英文。

02 從你最熟悉的語言開始著手。假使你的母語是英語，就從英語開始。避免使用俚語、口語化的表達方式或押韻的詞句，這些都很難貼切地轉譯。

03 研究你的翻譯。使用字典，但也務必請母語人士幫你檢視你翻譯的詞句。

04 盡可能使用語言間相通的字或符號。在上圖的海報中，「設計」一字（disseny, deseño, design）的字根都相同，在3種語言中的意義也都近似。另外Toormix使用了地名「Laus」和「2008」年兩種普遍通用的元素，這不需要再經過任何翻譯。

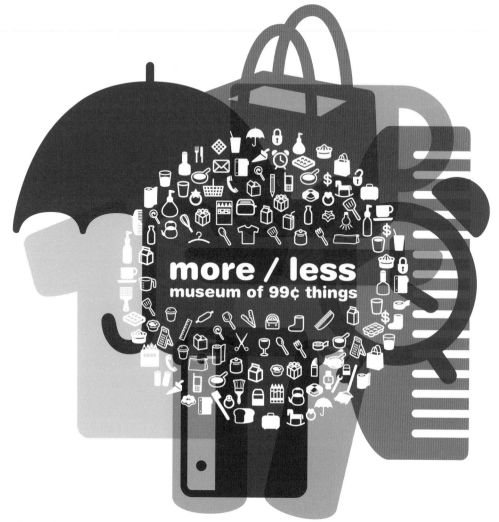

more / less
museum of 99¢ things

個案研究
一元商店博物館
Dollar Store Museum

在一場由Toormix指導的工作坊中，MICA的設計師們必須替一間展示低價日常用品的博物館設計出基本的標誌、宣傳標語、以及品牌概念，而這個品牌在從英語轉譯至西班牙語時也必須是有意義的。Toormix團隊協助確認了每一個解決方案的可行性。

多 / 少。「多或少」（more or less）一詞要轉譯成西班牙語（más y menos）很容易；而99¢的符號不需要翻譯。設計者：Ann Liu和Supisa Wattanasansanee

MUSEUM

$博物館。 這個貨幣的符號不適用於歐州的貨幣。在西班牙文裡，原來被S符號巧妙地切割開來的美國（US）和歐盟（EU）就必須替換成EEUU和UE。設計者：Ryan Shelley

CHEAP SH*T

A COLLECTION OF THE USELESS
AND MASS PRODUCED.

M**RDA BARATA

UNA COLECCIÓN DE LO INÚTIL
Y PRODUCIDO EN MASA.

便宜的狗屎。 西班牙文裡的mierda barata比對應的英文翻譯cheap shit要來得更粗鄙。在不同的語言中，粗話會惹出問題來。設計者：Wesley Stuckey

CHEAPO
CRAPPO
CLUTTERO
COLLECTO
CLASSLOW
CONSUMERO
MADE IN
CHINO

便宜貨。 在英文裡，這一串編造出來的順口溜看似好玩的語言遊戲，但若從西班牙文的角度來看卻一竅不通。設計者：Elizabeth Anne Herrmann

MUSEO
MUSEUM
dollar store culture

博物館。 museum和museo兩個字各自包含了美元和歐元的符號，讓這個設計成為一個成功的雙語、跨文化的解決方案。設計者：Ryan Shelley

石標（Cairn）是一個地圖製作軟體的概念型，它讓使用者可以在個人化的地圖上加註地標。這一系列的投影片製作於MICA的工作坊，目的在為基本的使用者經驗做準備。該工作坊由Denise Gonzales Crisp指導。

概念簡報法
Concept Presentations

電影工作者、動畫師、漫畫家、和作家會利用故事板說明情節綱要；平面設計師則利用一連串的螢幕畫面簡報來發展並說明概念，這種一系列的媒體工具不僅僅用於思考，也可以用於溝通。在創作網站、產品概念、行動裝置應用程式、品牌活動、以及其他複雜的專案時，設計師會使用一連串的圖像測試並表現出概念在發展中的樣貌，這樣的簡報通常會包括文字與形象化的視覺內容。數位化的幻燈片可以在會議當中投影展示、印成紙本、或者在網路上發佈，設計師們通常也會於參加競賽時提交簡報形式的文件，利用幻燈片可以快速又簡潔地向評審們說明創意想法，因此簡法是快速賦予複雜概念鮮活樣貌的最佳利器。

關於使用概念簡報法的詳細介紹，請見《Design Research：Methods and Perspectives》（Brenda Laurel編，劍橋，麻州：MIT Press，2003）一書中的〈Conceptual Designs: The Fastest Way to Communicate and Share Your Ideas〉，Kofi Yeboah著，203-211。

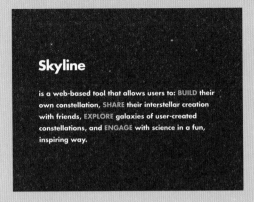

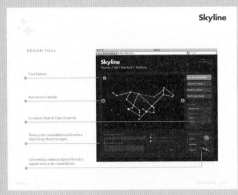

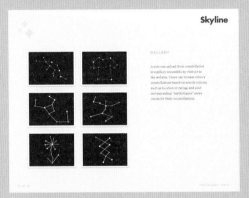

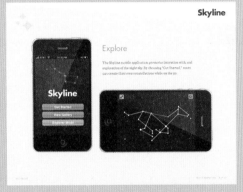

天空線。這個概念提案表現了一個應用程式的基本要素,這個應用程式用於描繪客製化的星座。設計者:Eric Mortensen

如何進行概念簡報法

01 選擇一種形式。Powerpoint, Keynote, 和Adobe PDF格式都便於以電子郵件方式寄送、張貼至網路、印成紙本、或者投影在螢幕上。

02 製作大綱。介面設計師BJ Fogg建議先建立一個簡單的模板,上面包括有標題、大要說明、面臨的挑戰、原型示意、解決方案、效益和缺點等章節。

03 將內容填入。以你的大綱做為基礎,將概念迅速發展成形,在每一頁都加上標題列,以做為專案、公司或團隊的識別依據,發展細節的同時也要留意宏觀的角度。

04 保持簡潔。有時候,簡單與概要的圖像可以幫助你的觀眾聚焦在基本的概念而不是成品上,你可以利用故事板和相片展示人們將如何使用這項產品,要讓你的文字保持簡潔、直接、前後一致。

個案研究

線上新聞服務

在製作實際可用的原型之前，互動服務設計師會使用
擷取下來的螢幕圖像說明產品特色與使用者互動狀
況，圖表與問題陳述可以幫助設計師清楚地傳達他們
的創意概念。

未來的新聞媒體。這項提案描述的是一項線上新聞服務，
透過這項服務，讀者可以訂閱來自數十家不同新聞媒體的
內容，該服務的營收會根據讀者於各項服務的訂閱量分配
予各家媒體。對使用者來說，個人的新聞消費記錄也是一
份有趣的資料。設計者：Molly Hawthorne

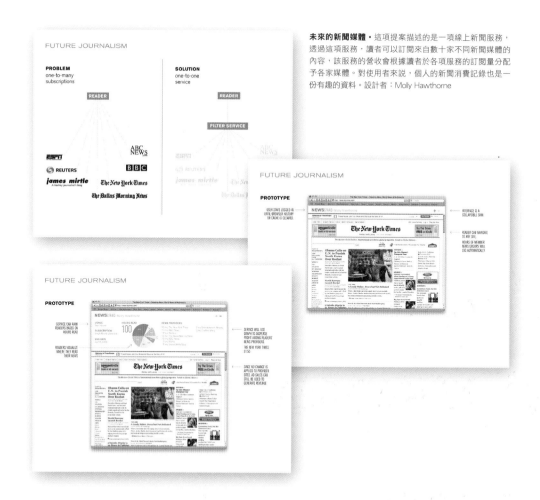

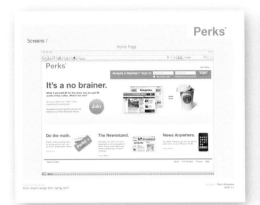

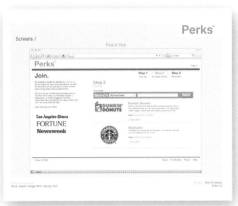

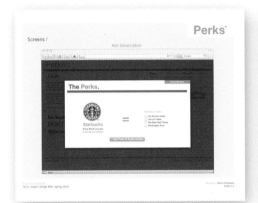

好康優惠。服務設計中也包括了要思考如何讓主要元素在各種媒介工具與情況下都能發揮作用,這個概念簡報說明了一個讓新成立的組織產生廣告收入的新方法。過去傳統的廣告模式會依據廣告活動的點閱率、曝光次數來計價;然而,今天的廣告商會在點擊廣告之外尋求其他可量測的回應。「好康優惠」的概念是以廣告商提供的優惠券獎勵讀者,創造了一種直接、主動的互動關係,這個簡報展示了使用者要如何加入並使用這項服務。設計者:Mark Alcasabas

如何創造形式

在經過一段時間的開放式研究與自由發想，設計師們會聚焦在一個或多個概念上，繼續做更深入的發展。有源源不絕的靈感固然很棒，但只有少數幾個概念能讓專案成功地跨過終點線，在挑選出最有可為的創意靈感之後，設計師要開始將之視覺化；當創意變得具體，它就被賦予了生命。它是如何作用的？它要怎麼表達理念？它有什麼意義？這些答案常常會讓設計師又回到概念構成的初期上。

即便我們已經透過研究與概念發展釐清了設計解決方案的方向、目標、以及其中的信念，如何實現創意仍然是一件艱鉅的工作，對許多設計師來說，這是整個專案當中最令人感到興奮的一部份，也是對設計者能力的真實考驗。雖然有些公司專注於定義問題與策略，而將實做部份交由其他人負責，但大多數的設計師對於能讓概念進一步演變為實體的物件、具象的圖像、或可用的系統，還是深感著迷，因為最令人興奮的部份就在於從無到有的過程。

的確有些設計師會將創造形式視為他們創作的核心，但視覺上的創作不見得會在專案最後才發生。在傳統上，概念階段雖然是設計流程的基礎，但以形狀、顏色、外觀、和材質形塑創意卻可能超越概念階段，因此當毫無限制的形式創作產生了成堆瓦礫，你可能就會在其中發現你想要找的概念。

假使概念是透過單調、笨拙的手法化為具體，初步的研究與分析也會毫無意義，即便是同樣一個創意概念，兩個設計師也會有兩種截然不同的詮釋方式，縝密的思考技巧可以讓專案的計畫與開端步上軌道，也能啟發視覺創作的過程。有意識的方法，例如腦力激盪法與心智圖法，讓設計者的心智得以自由自在地探索、創造；同樣地，思考與創作的策略也可以提供設計者具有啟發性的工具或開放的心靈，讓他們能將歡樂、喜悅、與理念帶入作品之中。

短跑衝刺法
Sprinting

設計師有時候會卡在一些慣用的設計手法上,例如:對齊、留白、加框等等,一旦想要尋求更有創意的設計方法,設計師們常常會苦於思索各式各樣的選擇與可能,而你可以試著縮短思考的時間,把更多的時間留給動手去做。

短跑衝刺法是一種改變你個人習慣的技巧,它會強迫你在一定的時間內思考出一個新的視覺方案,然後很快地繼續進行其他的嘗試。短跑衝刺法就是在很短的時間內生成各種視覺方案的執行方向,如果時間成本比較低,設計師們通常會比較樂於承擔風險、嘗試不同的做法,他們不會惜於投入,創意的探索變得相對容易,不用的話隨時可以丟棄。你可以利用定義好的範圍與30分鐘的時間限制來控制整個流程,把運用短跑衝刺法當成會議或行事曆上的一個事件來進行。然而要確定在短跑衝刺法的運用之間留有一些空檔——因為每一回的短跑衝刺都會讓你筋疲力竭。Krissi Xenakis

百分之九十的智慧都是因為聰明得及時。Theodore Roosevelt

(Nine-Tenths of wisdom is being wise in time.)

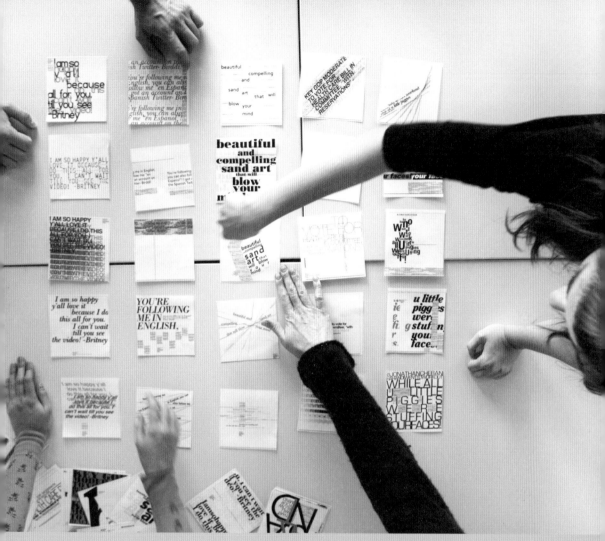

如何進行短跑衝刺法

01 **設定範圍。** 設下一些規則，例如只能使用某些字型和排版元素，你也可以設定好幾套規則，分別在不同的短跑衝刺時間裡運用。

02 **暖身。** 花個5分鐘快速地閱讀（看一些有啟發性的書籍）或隨手塗鴉（不要使用電腦）可以幫助你培養情緒，不要將暖身時間計入30分鐘之內。

03 **開始。** 試試新方法。為了避免腦汁絞盡，你可以在一天之內不疾不徐地安排幾場短跑衝刺，衝刺時就盡情享受快速工作的樂趣。

04 **決策時間。** 當你已經累積了一定數量的創作，把你的衝刺作品小版本印出來，像卡片一樣擺放在桌子上。一次盡收眼底的好處是方便你進行排序、比較、與丟棄。試著進行短跑衝刺法至少4次，這樣的數量才夠你挑出最後一件作品。

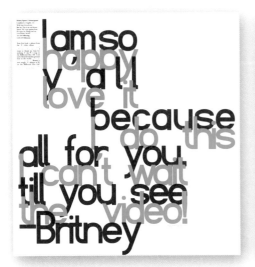

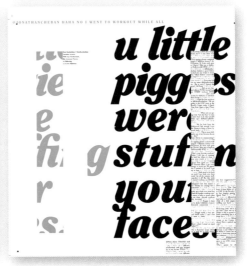

推特字型設計系列（上圖）。這些海報使用了2009年10月13日至15日間被訂閱數量前5名的推文（tweets）。為了要快速、立即實驗各種不同的印刷字型，設計師在一系列30分鐘的短跑衝刺內設計了100張海報，她最後選擇了25張設計，把它們列印出來並展示。設計者：Krissi Xenakis

火星書短跑衝刺（右頁圖）。設計者使用短跑衝刺法為書本的字型設計尋找靈感。她定下的規則是使用各種網格置中的排版方式、使用黑白字體、使用HTF Whitnry和Bodoni字型。這段文字取自Carl Sagan的《Cosmos》（1980），設計師創作了12頁不同的作品。設計者：Christina Beard

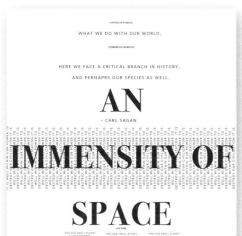

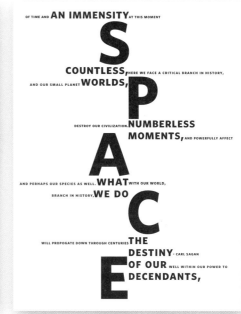

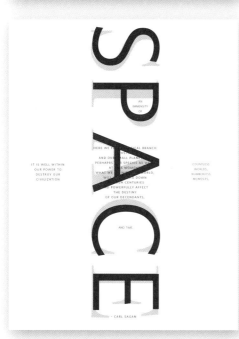

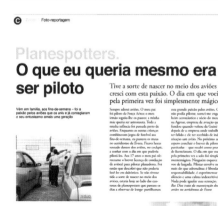

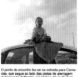

「航空迷」（Planespotters）。這些版面的圖文內容是在介紹喜愛觀賞飛機在機場起降的一群航空迷。文字：Joana Azevedo Viana。攝影：Dora Nogueira。設計者：Katarzyna Komenda和Krissi Xenakis

個案研究
報紙版面編排

報紙、雜誌、和其他出版物都有風格指南，只要利用這種現成的規則，就可以進行成功的短跑衝刺法。設計者會拿到一些元素，像是大標題、副標題、照片、圖片說明、內文等等，因此設計者只要專注於利用網格或其他比較隨性、創意的排版手法，就這些元素快速地創造出一系列的各種組合。這裡展示的是葡萄牙一份日報《i》（網址：ionline. pt）的社論版面。設計者利用30分鐘短跑衝刺法設計了以下各個版面。

Planespotters.
O que eu queria mesmo era ser piloto

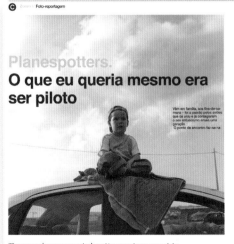

O ponto de encontro faz-se na

Tive a sorte de nascer no meio dos aviões e cresci com esta paixão.
O dia em que voei pela primeira vez foi simplesmente mágico

Sempre adorei aviões. O meu pai foi piloto da Força Aérea, o meu irmão segue-lhe os passos; a minha mãe queria ser astronauta. Toda a minha infância foi passada perto de aviões. Enquanto as outras crianças combinavam jogos de futebol aos fins-de-semana, eu passava os meus no aeródromo de Évora. Ficava horas sentado dentro dos aviões, no cockpit, a sonhar com o dia em que poderia pilotá-los. Aos 17 anos o meu pai ofereceu-me o breve licença de condução de aviões) para pilotar planadores. Foi então que descobri que não poderia faré-lo: que a minha vida eu simplesmente estava do lado das cercas do aeródromo de planespotters que passam os dias a observar de longe; partilhamos esta grande paixão pelos aviões. Como não podia pilotar, torvei-me engenheiro aeronáutico e sócio do meu pai na Agroar, empresa de aviação que fundou quando

1. Tempo para gastar e muita paciência fazem um bom spotter.

2. Vêm em família, aos fins-de-semana - foi a paixão pelos aviões que os uniu e já contagiaram o seu entusiasmo amais uma geração

3. O ponto de encontro faz-se na estrada para Camarate, que segue ao lado das pistas de aterragem doAeroporto daPortela, em Lisboa. Num dia bom, chegam a conseguir observar as manobras de mais de 50 aviões de diferentes companhias aéreas

4. São cerca de 500, os spotters portugueses, e muitas vezes a paixão passa de geração em geração. Cada imagem que conseguem é um troféu que exibem com orgulho

5. De olhos no céu e câmara a postos, o planespotter fotografa cada avião que se aproxima, no bloco de notas ficam registados modelo e companhia aérea, para comparação futura

6. Há quem não se limite a passar um bom bocado. Alguns dos aficionados constroem verdadeiros portfólios que exibem em sites como a associação portuguesa de entusiastas de aviação (apeapt.com) ou o airliners.net

Planespotters.
O que eu queria mesmo era ser piloto

Tive a sorte de nascer no meio dos aviões e cresci com esta paixão.
O dia em que voei pela primeira vez foi simplesmente mágico

Sempre adorei aviões. O meu pai foi piloto da Força Aérea, o meu irmão segue-lhe os passos; a minha mãe queria ser astronauta. Toda a minha infância foi passada perto de aviões. Enquanto as outras crianças combinavam jogos de futebol aos fins-de-semana, eu passava os meus no aeródromo de Évora. Ficava horas sentado dentro dos aviões, no cockpit, a sonhar com o dia em que poderia pilotá-los. Aos 17 anos o meu pai ofereceu-me o breve licença de condução de aviões) para pilotar planadores. Foi então que descobri que não poderia faré-lo: que a minha vida eu simplesmente estava do lado das cercas do aeródromo de planespotters que passam os dias a observar de longe; partilhamos esta grande paixão pelos aviões. Como não podia pilotar, torvei-me engenheiro aeronáutico e sócio do meu pai na Agroar, empresa de aviação que fundou quando

Vêm em família, aos fins-de-semana - foi a paixão pelos aviões que os uniu e já contagiaram o seu entusiasmo amais uma geração

São cerca de 500, os spotters portugueses, e muitas vezes a paixão passa de geração em geração. Cada imagem que conseguem é um troféu que exibem com orgulho

O ponto de encontro faz-se na estrada para Camarate, que segue ao lado das pistas de aterragem doAeroporto daPortela, em Lisboa. Num dia bom, chegam a conseguir observar as manobras de mais de 50 aviões de diferentes companhias aéreas

Há quem não se limite a passar um bom bocado. Alguns dos aficionados constroem verdadeiros portfólios que exibem em sites como a associação portuguesa de entusiastas de aviação (apeapt.com) ou o airliners.net)

Por vezes um spotter consegue levar a família, mas este hobbie continua a ser essencialmente masculino

De olhos no céu e câmara a postos, o planespotter fotografa cada avião que se aproxima, no bloco de notas ficam registados modelo e companhia aérea, para comparação futura

Tempo para gastar e muita paciência fazem um bom spotter.

放置網格。 設計師利用一張龍捲風造型剪紙的照片為底，加上直線線條，進而創造出一系列線條愈顯密集的網格，後來她在這一系列網格中加上了便於安排字型與物件的線條。設計者：Ann Liu

另類網格法
Alternative Grids

平面設計師會利用網格來架構或整理報紙、雜誌、與網頁上的資訊，在本書的排版中，欄位（column grids）可以協助創造出前後一致的版面樣貌。一件出版品可能會在頁與頁或畫面與畫面間使用好幾種不同的欄位排版方式，但其中使用的組件應該是相同的，有時候設計者會刻意打破網格的限制，但網格的功能仍在於協助決定大部份的縮放比例與物件配置方式。

　　另類網格法可以將設計的範圍推向更具有實驗性的層次，設計者也得以探索配置內容的新方法。另類網格法並不嚴格遵守水平與垂直線條的規範，而是以不同的形狀和角度進行設計，透過觀察日常事物與圖像、或從已知的資訊創造樣式或結構，都可以發展出各種網格。另類網格法不強調如報紙媒體所需要的效率，但它可以探索在排版與字型設計上種種形式的可能性。Isabel Uria

關於各種放樣形式的網格，請參考Carsten Nicolai的著作《Grid Index》（柏林：Die Gestalten Verlag，2009）。

龍捲風紙樣。設計師參考龍捲風的圖像形狀之後製作了一個紙樣並且將它拍照下來，利用照片建構了一個另類網格。

海報定稿。為了創造出深度的錯覺，設計師將印刷字沿著龍捲風內的網格、依不同的角度傾斜擺放，她加上了彩虹框線，示意這是與特藝彩色*電影（technicolor）《綠野仙蹤》（Wizard of Oz）有關的海報。設計者：Ann Liu

*譯註：特藝彩色是一種於彩色底片發明前發展出來拍攝彩色電影的技術，約於1920年代發明。知名電影如《亂世佳人》（Gone with the Wind）即是以特藝彩色拍攝而成。

如何設計另類網格

01　觀察。設計師可以在自然與人造的世界裡發現無數創作紋樣與網格的靈感來源，例如都市景致、建築、樹木、動物、天氣、以及石頭的形貌等等，去探索你週遭的環境，或仔細觀察一些藝術與設計作品。

02　複製。將你所注意到的事物以拍照或素描的方式記錄下來。接著，在這個圖像上找出線條結構。設計師Ann Liu在製作上圖的海報時先素描了一張龍捲風的圖像，然後她將素描的圖像抽象化，畫面上佈滿了重疊的線條網。

03　整理。就網格的樣式開始配置文字與其他元素。這些線條除了可以用於擺放畫面元素之外，也能在剪、裁、扭曲、重疊時使用，可以說網格是屬於自由創作而非理性建構的工具。

個案研究
亞馬遜海報

這些印刷排版的練習是從亞馬遜書店網站（Amazon.com）擷取部份書籍的文字與資料而來，設計者利用另類網格法編排他們所找到的資訊。

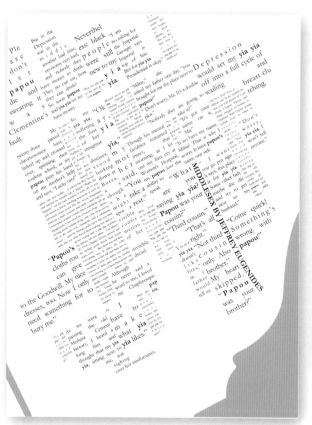

向下俯看。設計者以街道地圖做為基礎，編排了擷取自Jeffery Eugenides的小說《Middlesex》（2007）裡的文字。設計者：Krissi Xenakis

所有視覺的資訊與形式，不論是插畫、平面設計、繪畫、
或建築，都包含了二維的網格與紋樣，這和電腦資訊由零
和——組成有著異曲同工之妙。Carsten Nicolai

（All visual information and forms, whether illustration, graphic design, painting, or
architecture, are comprised of two-dimensional grids and patterns, much like the way
that computer information is made up of zeroes and ones.）

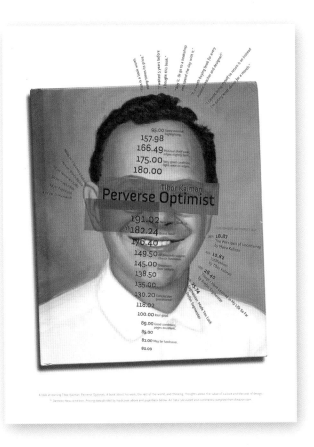

臉部網格。這張關於Tibor Kalman經典著作
《Perverse Optimist》（2000）的海報使用了
從臉部特寫發展出來的網格。設計者：Chris
McCampbell

個案研究
密鋪型網格 Tessellated Grids

密鋪指的是以某些形式圖樣緊密佈滿一個平面，其間沒有任何重疊之處與縫隙，經常用於傳統的磁磚拼貼與裝飾藝術上，密鋪型圖樣的線條可以讓人聯想到各種不同的網格。

摺紙的密鋪型圖樣。這個複雜的摺紙設計運用了幾何形式的網格，就如同此處介紹的所有圖樣，這件摺紙作品的紋樣是由連接相續的三角形所構成。摺紙原設計者：Eric Gjerde。摺紙與攝影：Isabel Uria

密鋪型圖樣的變化型。許多幾何圖樣可以從線與形狀的組合當中衍生出來。設計者：Isabel Uria

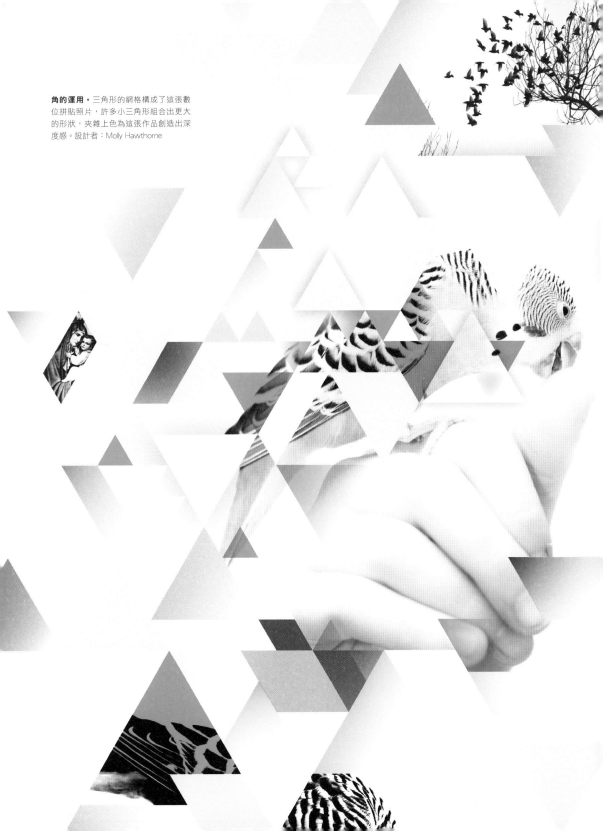

角的運用。三角形的網格構成了這張數位拼貼照片，許多小三角形組合出更大的形狀，夾雜上色為這張作品創造出深度感。設計者：Molly Hawthorne

WALKER SHOP /// GIFTS

沃克藝術中心識別標誌。

設計指導：Andrew Blauvelt

JEWELRY KIDS PAPER GIFTS

零件工具包法
Kit of Parts

設計師Andrew Blauvelt在提到他的系統化設計方法時使用了「零件工具包法」一詞，在為明尼亞波利（Minneapolis）的沃克藝術中心（Walker Art Center）設計新的識別標誌時，Andrew Blauvelt和他在博物館的設計團隊捨棄了靜態的標誌，建構了一個開放式的系統，他們發展出一套裝飾符號，可以像數位的印刷字體一樣在鍵盤上敲擊出來，這些兼容並蓄的圖樣也反映了沃克藝術中心多元化的活動內容。沃克的設計團隊可以自行重組既有的元素，在系統內變化出各種標誌；他們也可以視需要加入新的圖樣，創造活生生的視覺品牌。傳統的圖像識別標誌是一種規則明確的封閉系統，然而這一套卻是開放、靈活的識別標誌，設計師在思考如何創造一系列相關的形式時，可以善加運用零件工具包法。Ellen Lupton

設計本身已經從產出形式擴展到分離的物件、再進一步擴展到系統的創造：為創造設計而設計。
Andrew Blauvelt
（Design itself has broadened from giving form to discrete objects to the creation of systems: designs for making designs.）

如何設計零件工具包

01 **創作你的零件。** 第一步是要創作工具包。設計師可以利用手造、繪圖、或攝影的方式製作零件，或者也可以從既有的文化環境中取材，設計師Kristian Bjornard以一些元素編排出可不斷發展的地景圖像。

02 **重新組裝。** 決定你要如何組合這些元素。Kristian Bjornard發現他可以用這些元素描繪出不同形貌的樹木與科技設施，他使用的語彙很簡單，只有線條和形狀，卻能產生豐富的排列變化。

線條粗細

形狀

abcdefghijklmn
opqrstuvwxyz
1234567890

子彈與樹葉（左頁）。設計師同時使用了樹葉、子彈、箭頭的高反差剪影與全彩影像，創造出這些優美卻帶有惡兆的圖像，她將這些元素做了轉動、重覆的排列，製作出這些花朵的形狀。設計者：Virginia Sasser

字母與符號（上圖）。這組工具包括了一個完整的正方形和一個被圓弧切成兩塊的正方形，設計師先利用這些零件組合出一系列字母字型，接著又繼續創造出了人、動物、以及其他平面圖案。設計者：Aaron Walser

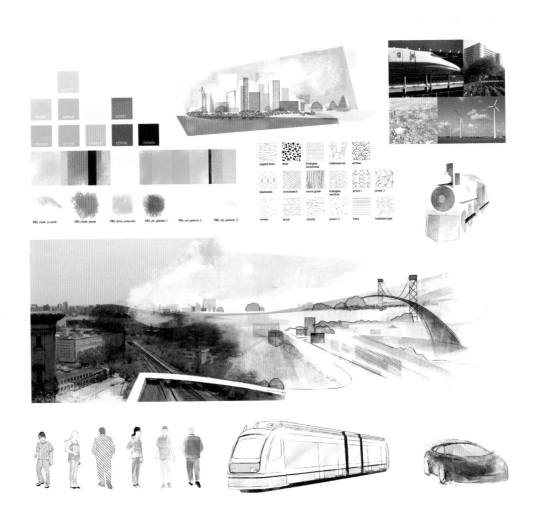

個案研究
底特律動畫

多媒體工作室HUSH的設計師們建立了一套視覺元素工具包，做為創作動畫的基礎，工具包內包括有調色板、紋樣、形狀、以及插畫的零件。

美國藍圖：超越汽車城。美國公共電視網（PBS）製作了一部關於底特律未來發展的記錄片，HUSH則為這部影片創作了一段動畫，表現出這座城市可能的演進，他們以城市現況的照片結合明亮、啟發想像的繪圖，呈現樂觀、積極的氣氛。設計師們以抽象的概念

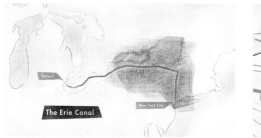

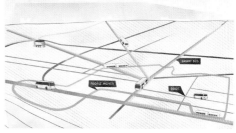

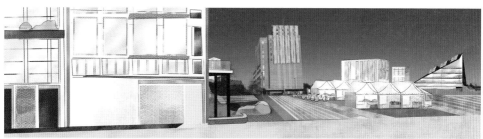

取代具體的視覺手法:將市中心的重生與水體的運作連結、輕軌運輸有如流動的微粒系統、節電設施則是以既有的建築結構加上相關元素來做視覺表現,最後的作品展現了城市可能的面貌,而無需對未來多做空想臆測。創意指導:David Schwarz、Erik Karasyk

首席製片:Jessica Le。製片:Tim Nolan。藝術指導與首席設計師:Laura Alejo。設計師:Jodi Terwilleger。2 D與 3 D動畫師:Tim Haldeen、Wes Ebelhar、Michael Luckhardt、Marco Di Noia、Andrew Bassett

品牌語言法
Brand Language

品牌語言不只是標誌而已，它是一套由設計元素組成的系統，其中包括了顏色、形狀、圖像、字體、質地、圖樣、以及素材等等，企業會以此向特定的對象展現其企業價值。品牌語言呈現出來的外觀、質感、以及作用足以讓人產生情感上的連結、表達企業的價值、並激發觀眾對企業的忠誠度，一個有效的品牌語言在經過時間淬鍊後能穿越各種文化障礙，與觀眾產生對話。蒂芙尼（Tiffany）的藍色包裝盒、麥當勞的金色拱門、和優比速（UPS）的棕色貨車這些視覺識別標誌，都在經過社會大眾數十年的認知強化後愈顯其效益，要從頭開始創造出一個全新的語言，設計師必須善用視覺元素與文化資料的溝通力量。Jennifer Cole Phillips

關於以品牌的愈看品牌建立的相關書籍，請參考Marty Neumeier的著作《The Brand Gap：How to Bridge the Distance Between Business Strategy and Design》（柏克萊，加州：New Riders，2005。）

如何建立一套品牌語言

01 **定義目標觀眾群。**在決定要使用何種語言之前,必須要先知道你的對象是誰,確認哪些人會接收到你的品牌訊息、或與你的品牌產生互動,考量的要素應該包括年齡、生活型態、教育背景等等。

02 **創造一套語彙。**確認對象之後,你可以開始建立一套文字/視覺要素,這套要素將被有效應用在傳達品牌訊息的媒介工具上。

03 **決定使用順序。**按照等級分別強調品牌要素:哪一個要素是最顯著的?哪一個又是最不重要的?以這樣的順序安排各個要素的配置,又會在空間、大小、顏色、以及整體組合上產生什麼樣的價值?

04 **系統化地運用。**訂下運用品牌語言的方法,去研究將這套品牌語言運用在不同的媒介工具,例如包裝、招牌、制服、或標籤時,運用的規則應該要多嚴格或多有彈性。可以試著以出人意表的方式運用這些要素,如把整體比例放大、把邊角都包覆起來、在版面上做出血效果等等。

05 **將同一品牌家族的要素記錄下來。**不論你是在對客戶進行創意簡報或製作一份品牌語言的使用手冊,請為與該品牌家族相關的要素進行整理、說明、與記錄。

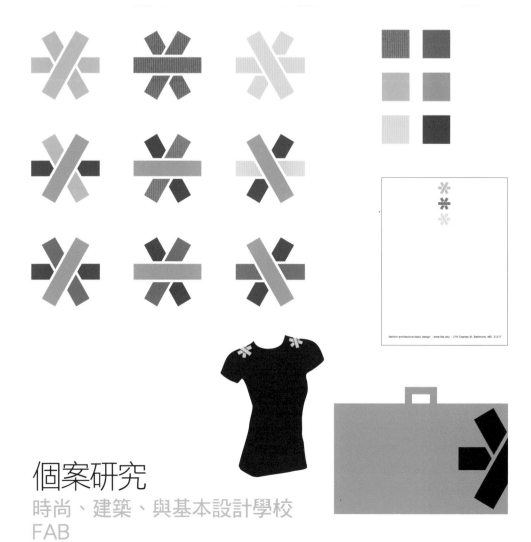

個案研究
時尚、建築、與基本設計學校
FAB

這些是為FAB一所教授時尚、建築、與基本設計（fashion, architecture, and basic design）的國民中學所設計的視覺化識別標誌，其中利用了線條、形狀、和形式來表示設計的過程。設計師Ryan Shelley以模組化的元素設計了一個圖像符號，呈現出常見的設計方法；Supisa Wattanasansanee則是以線框圖來展示結構分析的概念。

帶著走 • 將這個符號醒目地運用在文具、服裝、與作品袋上，表現出時髦、幽默、與視覺上的精緻感。
設計者：Ryan Shelley

C : 25	C : 30
M : 30	M : 00
Y : 65	Y : 20
K : 40	K : 20

活生生的語言。在諸多媒介工具中,設計者選擇以辦公文具、巴士候車站、與手提袋展現品牌語言在現實世界裡存在的樣貌。設計者:Supisa Wattanasansanee

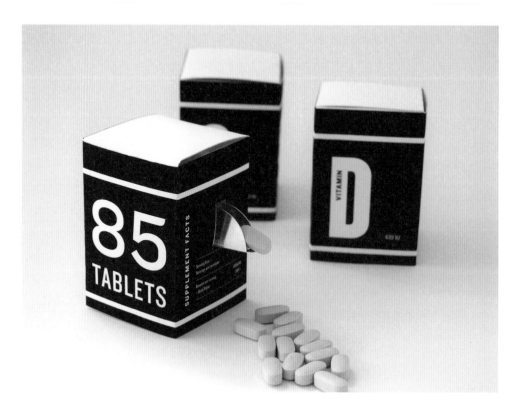

實物模型法
Mock-Ups

實物模型法可以模擬出設計在印刷或生產後的外觀、質感、以及作用。實物模型可以是立體構造,也可以利用繪畫或攝影拼貼方式製作,若想研究圖像運用在設計上時所呈現出來的形式與實體特性,例如尺寸比例、形狀、外觀、與層級等,實物模型法是最佳工具之一。設計師製作了研究用的實物模型,用以測試材質、比例、與構造細節,對測試創意以及與客戶溝通而言,不論是用Photoshop或以真實素材手造,實物模型可以說是非常重要的工具。Jennifer Cole Phillips

一個接著一個滾出來的維他命。這個維他命品牌的包裝原型靈感來自於經典的莫頓鹽（Morton's Salt）硬卡紙罐。在創作實品模型時，設計師先小心地將金屬嘴自原始的鹽罐上取下，然後將它安裝在自己製作的紙盒上，將下面的平面圖印出、剪裁後，可以摺出立體的紙盒模型。設計者：James Anderson

VITAMIN

D

85

TABLETS

400 IU

SUPPLEMENT FACTS

Serving Size 1
Servings per container. 85

Amount per serving 10000 IU
% Daily Value 200%

FACTS

Vitamin D is a vitamin that is needed by the retina of the eye in the form of a specific metabolite, the light-absorbing molecule retinal. This molecule is absolutely necessary for both scotopic and color vision. Vitamin D also functions in a very different role, as an irreversibly oxidized form retinoic acid, which is an important hormone like growth factor for epithelial and other cells.

如何製作實物模型

01　畫出平面圖。 就你想要製作的物件找出或自行設計一個二維的圖樣或平面圖。如果你想設計一個外包裝，先去找出一個大致符合你想像的形狀的範例，把它拆開成平面、掃描下來，然後按著輪廓描邊或以電腦畫出可供裁剪、摺的線條，並且視需要調整尺寸大小與比例。

02　設計。 為每個平面加上色彩、字體、品牌標誌、以及其他要素，要特別留意這些要素在包裝摺好之後是否會擺放在正確的方向上，你可以畫一些草圖和原型圖來確認方向，再把完成的設計印出來。

03　製作。 在你將設計印在紙上或你所選擇的素材上之後，小心地畫出摺線與外緣的切割線，接著摺出立體模型，需要時，利用雙面膠帶、膠水、或白膠固定模型。

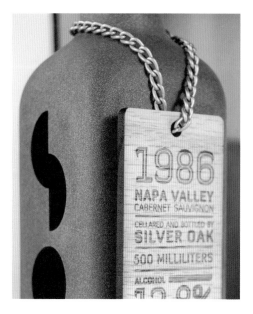
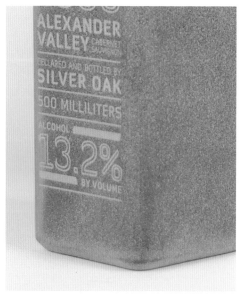

拍特寫也沒問題。 在製作最後一版的原型之前，設計者經歷了許多反覆摸索的階段，再三確認了字體與構圖等要素的安排，由於這項專案將列入他的設計作品集當中，他也將這些模型詳細、專業地拍攝記錄下來。

個案研究
銀橡（Silver Oak）

設計師Ryan Wolper為銀橡酒莊的葡萄酒禮盒特別版製作了這款精緻的包裝原型。研究顯示，他的目標對象以年輕、積極進取的專業人士居多，這讓他採取了同時兼顧價格與產品品質的解決方案，使用容量較小、但著重細節處理的酒瓶包裝。在製作實物模型時，為了呈現磨砂玻璃瓶與木板烙印字體的效果，他以雷射切割器不斷地實驗，直到色調、對比、與精確性都完美無誤，瓶頸上的鍊條標籤與企口接合的木盒，都讓這個品牌專案的原型作品更加完整。像這樣用心打造的精美模型，不但可以做為個人的代表性作品，也會讓客戶留下深刻的印象。

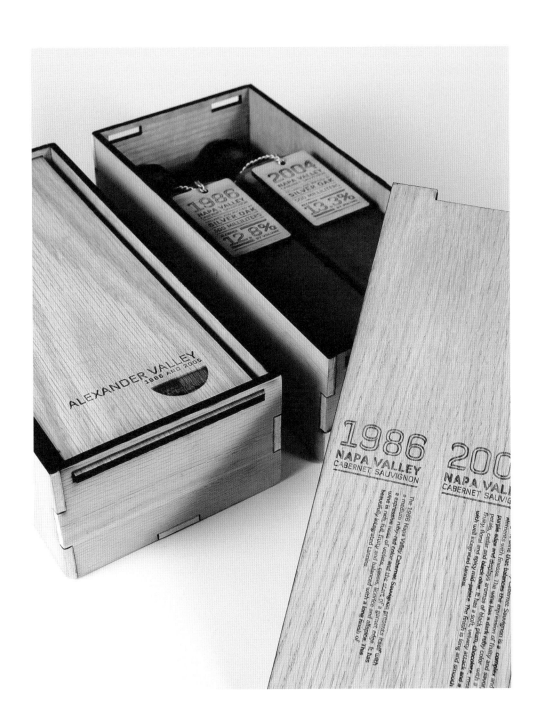

杜蘭大學建築學院（Tulane School of Architecture）設計師以紙張創作出一幅拼貼作品（左圖），他以攝影的方式拍下了強光的效果（右頁圖），並將之運用在海報定稿的畫面上（最右圖）。設計者：Martin Venezky

物理思考法
Physical Thinking

設計師Martin Venezky對素材的物理性質進行實驗，並利用實驗結果製作了各種圖像形式，這個過程讓他得以放下電腦，創造出具有深度、略帶瑕疵、但精彩有如神來之筆的圖像與版面：一張紙會如何包覆在物體上？一條繩子掉到地上時會發生什麼事？透過放慢設計的腳步並觀察事物的物理特性，讓設計師們得以學習到空間、光影、與紋理之間的細微變化，Martin Venezky就是利用這個方法，在形式與內容之間建立了令人耳目一新的連結。

在設計初期，Martin Venezky會就素材本身進行一些物理性的實驗，他會花時間在過程中醞釀創意概念，而不是讓概念來引導整個設計過程，他讓作品的畫面與結構自己發聲，表達作品意涵，利用這套方法，Martin Venezky的設計專案也逐漸地形成個人特色，獲得肯定。Chris McCampbell

Martin Venezky將他的創作過程記錄在著作《It Is Beautiful...and Then Gone》（紐約：Princeton Architectural Press，2007）當中。

如何進行物理思考法

01 **繪圖**。先從一些素材開始（一張照片、一段文字），研究它的線條、形狀、以及它們彼此之間的關係，把你最感興趣的部份挑出來，然後再繼續思考新的連結。先不必為顏色傷腦筋，也不要自作聰明地拿這些素材與內容做連結，就算是抽象連結也沒關係，要清楚地分辨哪些有視覺上的效果，哪些沒有，可以從幾種不同的方法進行實驗；假使這種方法行不通，就試試別種。

02 **建立模型**。利用紙張、硬紙板、錫箔紙、網子、或其他可取用的素材，為你繪製的圖建立一個 3D 立體模型。在你四周一隔壁房間或對街一找尋可用的素材與物件，不要放過每一個細節，因為任何事物都可能為你帶來靈感與啟發，你可以研究啟發你靈感的物件樣式，看看能不能與你畫的圖產生關連，你也可以把一些物件擺放在一起，創造出有趣的圖樣、紋理、或形狀，任憑這些物件自然地掉落或擺放；就算它們彼此之間有碰撞或形成雜亂的群組也無須在意。

03 **拍照**。透過相機鏡頭研究你的作品，這些元素各自表達了什麼？這件作品在不同的角度下又各有什麼表現？研究光影，看看會有什麼變化？當你貼近這件作品時，它的形貌可能會有所不同，變得更抽象、更具有普世性。

04 **概念化**。開始將內容與與意涵帶進你的研究裡來。現在，這個樣式要如何將意涵表達出來？你可以加上一些幫助傳達意涵的元素，同時也可以開始思考要如何將色彩運用在作品上。

05 **琢磨**。將你的元素整合在一起，思考你要如何擺放、混搭這些元素。

個案研究
由平面到立體的詩歌海報

在MICA一場週末工作坊中，Martin Venezky帶來了以各國不同文字字體寫就的詩歌，他要設計師們在不了解詩歌意義的情形下對這些詩做出回應。第一步是要從詩歌字體的形式得到靈感，進而創作圖像；接下來，設計師要將他們的圖像轉化成以日常素材如紙、硬紙板、錫箔等構成的立體物件。在本書的範例中，設計師Chris McCampbell受到阿拉伯書法如緞帶般的形式啟發，將細長的薄紙條釘在牆上，創造出在空間裡不斷循環的線條，接著他將這個物件拍攝下來，最後，他創作了一張海報，將這些線條與翻譯成英文的詩歌結合在一起。這種獨到的創意思維模式可以創造出令人意想不到的結果。

戶外演示法
Take the Matter Outside

來點新意吧!假使你的作品看起來呆板又沒創意,試著把它們擺到戶外去。這個技巧鼓勵你去探索城市、郊區、農田、你的自家後院、或者任何類似的地方,試試看用各種方法去發現、實驗、測試你所選擇的媒介工具與大自然之間的關係,你可以模擬一些情境、讓你的媒介工具與大自然共處、進行實驗、或隨意地探查究竟,透過順應或打破自然法則,你可以如何改變媒介呈現作品的方式?大自然本身就是一個幫助你的作品產生真實感的工具,就內心深處的碰撞與激盪進行設計思考,可以幫助作品在數位化的世界裡保有它的真實性。Elizabeth Anne Herrmann

如何進行戶外演示法

01　質地。你可以從襯底的材質（紙張、木料、樹脂玻璃、硬紙板）到字體的呈現方法（油墨、浮雕、沖型、貼紙、割字），思索一下你的印刷品具有哪些物理特性？這些元素在自然環境下會發生什麼事？讓大自然的風化過程為你的作品創造出質地感。不論你的創作是印刷的、數位化的、還是動態的，你都可以利用這種質地感讓你的作品更顯豐富。

02　天候催化劑。把天候狀況當成催化劑，促發你的作品要素產生變化。雨、風、融雪、冰、濕氣、或烈日都可能在自然的過程中造就出頹圮化的設計（entropic design）。去觀察自然界中隨時在發生的種種關係與結果，植物與動物在遭遇環境改變時，會有什麼樣本能的變化？觀察時間、天候、與污染對戶外環境的外觀帶來什麼樣的物理影響。例如，乙烯（vinyl）是一種常見的廣告看板用塑料，但不耐長期曝露在戶外環境中，你可以將受損的乙烯看板視為一種破敗，或者你也可以去欣賞那種殘缺的美感。

03　投影。如果你的作品是動態影像，試著在戶外播放看看，你可以研究將不同來源的自然光或人造光與你的作品結合所產生的效果。假使將一段影片投影在意想不到的表面上——例如不同質地、或彼此交疊的平面，或從不同的角度、距離進行投影，會是什麼樣的狀況？假使你在原拍攝地點重新拍攝一次，又會發生什麼事？你也可以試試看，將影片或照片投影在原拍攝地點——然後將投射出來的影像拍攝下來，進一步探討你設計時所使用的媒介工具與內容會如何受到環境影響，進而被重新改造。

 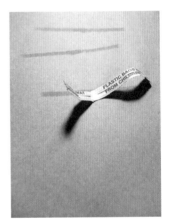

 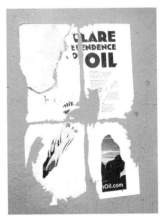

天候研究。 去感受這些剝落的殘片，讓天氣做它們該做的事。觀察物體的表面會隨時間
如何地風化；看看鹽粒與灰塵是怎麼蒙上你的擋風玻璃的？大雨過後，不妨往水溝裡瞧
瞧，研究一下你自己的倒影；做些實驗，看天氣會如何逐漸地改變你的作品？你也可以
把被大自然的力量摧殘的景象拍攝下來，將這些圖像組合成一件新的創作。拍攝者與設
計者：Elizabeth Anne Herrmann

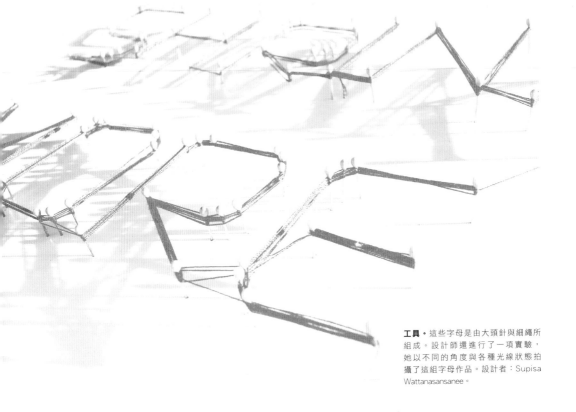

工具。這些字母是由大頭針與細繩所組成。設計師還進行了一項實驗，她以不同的角度與各種光線狀態拍攝了這組字母作品。設計者：Supisa Wattanasansanee。

非常規工具法
Unconventional Tools

設計師們經常會以他們覺得自在與熟悉的方式——通常是用筆、鉛筆、或電腦等，將創意想法記錄在紙張上。標準的工具往往會製造出標準的結果，而最有效率的創意發想模式不見得能夠產出具有啟發性的解決方案。我們會因為個人習慣或期望而自我設限，但使用不一樣的工具—改變我們表現創意概念的方式——可以幫助我們將這些限制鬆綁。各種工具各有不同的特性，它們可以為你帶來不凡的靈感：脆性材料，如磁帶與電線，它們不是那麼容易被手控制，也因此會將自己的特性表現在圖面上；去皮的馬鈴薯是有機體與幾何形式的完美組合；洩了氣的氣球帶有一種美麗的哀愁。就如同物理或化學，好的設計能夠將完美的創意融入不完美的世界裡。Christopher Clark

你是怎麼撒野的，
就怎麼畫吧。

如何使用非常規工具法

01 **決定你想要創作的形式。**
你可能會想把圓形或正方形運
用在你的標誌創作上；排版的
話，你可能會需要粗曠、樸素的
版面設計；而海報，或許會需
要出現類似鍵盤或瑪麗蓮．夢
露（Marilyn Monroe）頭像的元
素。讓你的創意發想階段簡單
化，素材令人驚異之處就在於它
們能提振我們懶散的心靈。

02 **放下你的鉛筆，離開你的
電腦。**（除非你打算用你的腳操
縱滑鼠）。

03 **尋找一些可以作畫的工
具。**試試看，把後院撿來的木棒
蘸上墨汁，或拿鐵鎚來蘸油漆，
從抽象的角度來思考這些元素。
比方說，你的作畫工具可能是用
大頭針和紅繩子組成的網格，當
你使用過這些工具之後，再重新
嘗試一次，任憑你的工具自由發
揮。

04 **明智地選擇。**當你已經嘗
試過各種不同的素材時，選出最
能在形式與功能、美感與達意之
間取得平衡的畫作。

05 **將你的畫作圖像化。**利用
你的畫作創作出可以傳達訊息的
符號；把你的作品轉化到可以
被複製的媒介工具上，你的向量
線條可能原本是由鏈子所畫出來
的，或者你可能會把鵝卵石排列
在紙張上，然後拍攝下來。

HEARTLAND EGGS

個案研究
心田蛋場 Heartland Eggs

在為虛構的蛋場設計標誌時,設計師Christopher Clark利用了特別的繪圖過程創造出新的形式,讓他的設計作品透露出意想不到的細膩感,他深入探究的繪圖過程產出了一系列簡單、不造作的圖像。他的繪圖工具包括有鐵鎚加墨汁、壓克力顏料加美工刀、相機加傢俱、白色膠帶加工作室地板、還有羅勒種子加白紙,Clark選了最後一組,因為它呈現出有機的形貌與細緻的立體感。

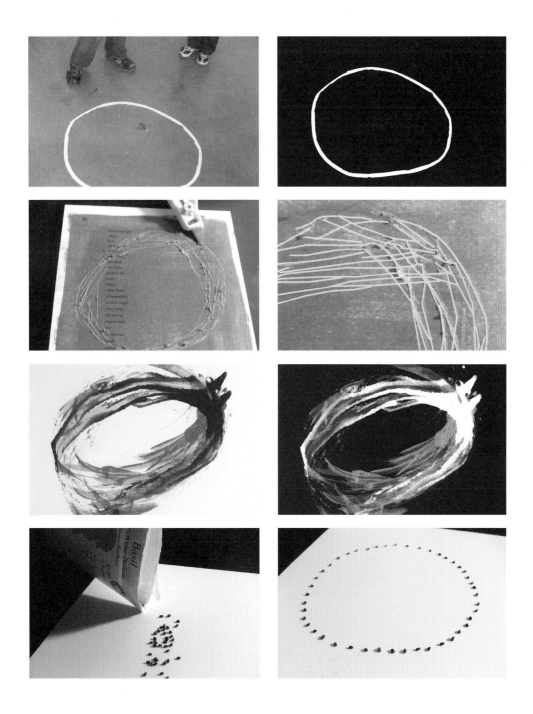

個案研究
用衛生紙描圖

這個活動是由Pongtorn Hiranpruek在曼谷法國文化協會
（Alliance Française in Bangkok）所開的課程當中進行指
導。這門課的開課對象是一般社會大眾，因此許多學生都是
初次接觸視覺藝術，他們沒有繪圖技巧可言，對電腦軟體也
一無所知，這個描圖與繪圖技巧可以幫助行外人創造出視覺
圖像，同時學習如何使用數位化工具。首先，他們在衛生紙
上描出圖像輪廓來，每個圖像之間都留有一些空間，接著，
他們以麥克筆為鉛筆輪廓上色，讓色彩滲透到墊在衛生紙下
方的白紙上，他們將白紙上的墨漬圖案掃描成圖檔，再利用
illustrator軟體將圖像描繪成向量圖檔，這些圖像最後被絹印
到T恤上。

個案研究
文字創作

透過使用非常規工具：如從摺紙到影印機——印刷與字體可以是
一件事，也可以是兩件事。

建立·字母e的演變表現了利用各種不同工具——
油墨、膠帶、紙張、修正液、和影印機進行建構
的過程，各個部位都經過裁剪與重組、構成與解
構的步驟。設計者：Elizabeth Anne Herrmann

摺紙字母。這些字母的樣貌都是利用 2 吋×
2 吋的正方形紙張摺出來的。設計者：Isabel
Uria

反芻法
Regurgitation

設計不是只能在電腦上進行而已。假使你已經在椅子上坐太久了，你就該起身製造一些混亂；假使你的作品已經被你搞得像是擺了三個禮拜的鄉村起司（cottage cheese），試試這個技巧，它可以幫你把臭酸味去除掉。反芻法是一種為已經發電腐敗的圖像賦予新鮮生命的過程，你可以利用它將基本的物質轉化為我們熟悉的視覺語言；重覆做同樣的動作，弄得亂七八糟也沒關係，透過你大量製造的影像、並且經過這一場混亂之後，你會對司空見慣的物件產生全新的看法。整個過程開始的時候，以開放的心態進行探索；結束時，則是以理性的態度著手進行編輯。利用這種方法創造出來的圖像可以做為設計商標、識別標誌、插畫的素材，也可以單純做為T恤或海報上的圖像元素。當你在實驗的過程中去除物件原有的內涵並挖掘出新的個性時，你也要學習如何為它建構意義。Elizabeth Anne Herrmann

你的作品看起來就像是擺了三個禮拜的鄉村起司嗎？

被壓扁的可樂罐。這個反芻法的過程是從被丟棄的物品身上提取出令人意想不到的形式。設計者：Elizabeth Anne Herrmann

如何進行反芻法

01 散個步吧。把塑膠袋、相機、和素描簿帶在身上，當你在街上發現被丟棄的、已經風化腐朽的物件時，把它們收集起來，挑選上面印有文字的，例如：破腳踏車車胎、手寫字條、停車票卡、廣告看板、噴罐、或殘破的硬紙板。

02 進行研究。這是什麼？它是用什麼做的？它能拿來做什麼？它又能變成什麼？研究它的特性與功能。

03 為自己設限。限制自己只能使用這件物品，反覆思索、進行改造，做你知道該怎麼做的、你不知道該怎麼做的、還有需要做的事，分解這個物件，找出這個物件最精彩的部份。如果它毫無精彩之處可言，你可以自己賦予它；如果它精彩的部份太多，那麼就拿掉一些，你可以任意玩弄這些被分解的物件。舉例來說，假使你開了一輛巨型卡車，而這輛卡車的車胎胎紋很有趣，你就可以利用這個紋路去改變一個可樂罐的外觀，形狀的改變或字體扭曲，都可以創造出全新且具有創意的圖像。

04 記錄下來。利用數位相機和／或筆和紙，將重組之後的物件記錄下來，把環境、光線、景深、以及物件呈現的方式考量進來，物件的表現方式有很多種，你可以把重組後的物件放在臺座上，或就著綠色的背景布幕把它拍照下來也行。

05 拼接與切割。把你畫的圖或攝影作品和你的筆記都影印下來，你可以把對比度提高、利用透過玻璃的光線操弄影像、把這些影像疊在之前影印的紙張上再影印一次、諸如此類等等。從一張圖上剪取部份下來，然後把它和其它剪下來的碎片拼貼在一起，使用紙張和墨汁，拿出兩把剪刀和一條膠水，至少做出50種以上的美勞作品。你倒是不必去數自己做了幾個，玩得開心最重要。

個案研究
解構易開罐（Decanstruction）

Elizabeth Anne Herrmann收集了好幾十個被壓扁的
汽水罐，她利用攝影的手法為一張絹印海報產出了
主要的圖像元素。

重新建構法
Reconstruction

要得到啟發不難，但要把它轉化成你自己的語言可就是個大挑戰了；要收集引人入勝的工藝品不但耗費時間，而且需要有過人的眼力，惟靠全心投入與縝密的思路才能知道如何善用這些工藝品的表達能力。視覺語彙自有一套邏輯，一切事物之所以有如今的面貌，是因為其中隱含了一套思考過程，如果填字遊戲當中的黑色色塊沒有安排在右側和底部的話，它看起來就不像填字遊戲了，原因是字串的長度是從右側而不是左側決定的。19世紀的刺繡作品其紋樣會受限於針腳的數目與織品的構造，你可以學著去了解其中的視覺語言，賦予它嶄新的目的，並且將它運用在全新的媒介上，你的工作就是去分解它，研究其中的邏輯，然後再加以重新表現。Christopher Clark

圖像有一種語言，就像其它任何語言一樣，是可以學習、用以表達的。

填字遊戲的邏輯。 要利用填字遊戲創造一個印刷版面恐怕比任何人所想像的還要來得困難。黑白色塊平均分散的版面看起來只會像是一面西洋棋盤，而不是填字遊戲。填字遊戲的視覺語彙會根據它所使用的語言來決定色塊的長度與方向，在這個圖像類別明確的紋樣結構中，編號系統也扮演了細微但極為重要的角色。設計者：Christopher Clark

如何進行重新建構法

01 **收集來源素材。** 積極地挑選啟發你的事物：文藝復興時期的繪畫作品、16世紀的古董時鐘、或Walt Whitman*的詩作。找出能感動你的事物。

02 **分析並複製你的來源素材。** 假使你想知道時鐘是怎麼運作的，你可以把它拆開來看，對風格的處理手法也是如此，如果你想了解風格為什麼看起來會是這麼一回事，你可以把它分解開來，研究其中個別的元素。

03 **觀察。** 在你分析了這些素材之後，你會開始注意到建構這些素材的手法如何造就他們呈現出來的樣貌，你可以把這些細節都記錄下來，研究這些手法的起源。

04 **建立一個元素資料庫。** 假使你正在學習德文或中文，你會有一張生字表；同樣地，設計師也可以透過建立形狀與符號的資料庫來學習，你可以把這個清單當成像生字表一樣的圖像語彙表。

05 **創造你自己的圖像。** 現在你對文法和字彙都有一些了解，可以自己造出新的句子了。你可以根據來源素材的元素畫出線條與形狀，但同時要把你自己的看法與創意表現出來，當你對於新語言的使用愈來愈流利時，它就可以展現出無窮的創作潛力。

*譯註：華特‧惠特曼（Walt Whitman，1819-1892）是美國文壇最偉大的詩人之一，著有詩集《草葉集》（Leaves of Grass）。

個案研究
民俗藝術研究

設計師Christopher Clark先就18、19世紀的刺繡作品與傳統被單花樣進行研究。他觀察刺繡作品，創作了以其中以表現形式為基礎的圖像風格，透過素描的方式，他將這些古董藝品上可以轉譯為數位化插圖的符號建立成一個資料庫，最後的成品雖然已經圖像化且充滿現代感，但其中仍蘊含了素材來源所具有的質樸之美。

民俗藝術取材來源（由左上開始順時鐘方向）

創作者不詳。South Hadley，麻州，1807。以水彩、鉛筆、墨、絲線、金屬線、繩絨線、與印刷標籤紙於絲綢與天鵝絨上製作。直徑為17吋（約43公分）。收藏於美國民俗藝術博物館，伊娃與莫里斯‧費爾德民俗藝術收購基金（Eva and Morris Feld Folk Art Acquisition Fund）捐贈，1981.12.8。

Sallie Hathaway（1782-1851）。可能創作於麻州或紐約州，年代約為1794年。以絲線於絲綢上繡製。長17吋（約43公分），寬20又4分之1吋（約51公分）。收藏於美國民俗藝術博物館，Ralph Esmerian允諾贈予，P1.2001.284。

創作者不詳。可能創作於新英格蘭或紐約州，年代約為1815年至1825年間。以毛線於毛料上繡製。長100吋（約250公分），寬84吋（約213公分）。收藏於美國民俗藝術博物館，Ralph Esmerian贈，1995.32.1。

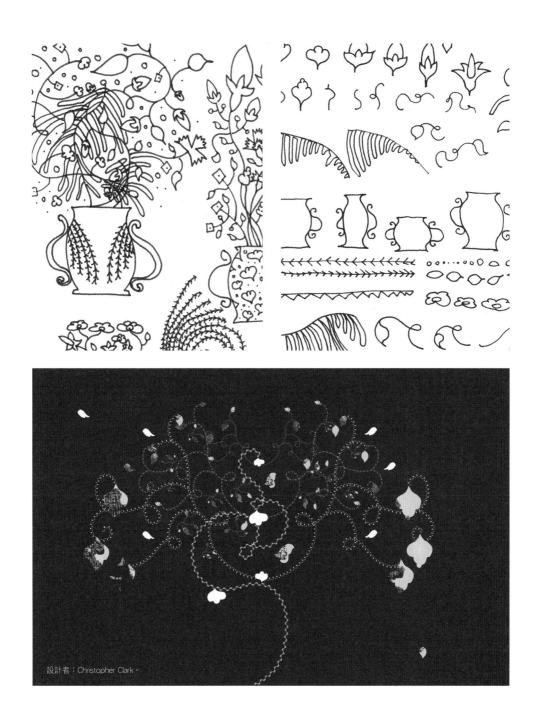

設計者：Christopher Clark。

非關老奶奶。在這裡，傳統的被單花樣造就了既有圖像性、又具有個人特色的視覺圖案。在這些重新建構的插畫中，設計師利用帶有複雜花樣的簡單形狀重新創造出細膩的圖像語彙，這些形狀與色彩的靈感來於對祖母和姑婆們、以及教會的縫被團（church quilting circle）縫製的家用被的記憶。設計者：Christopher Clark

Elizabeth Anne Herrmann訪問了數十位設計
師,請他們描述他們的工作流程。

設計師們如何進行思考

插畫:Christopher Niemann

試想你手邊有一個設計案。你盯著它瞧，它盯著你瞧。隨著相處的時間過去，你們之間形成了一種關係。有時候你根本連要如何著手都摸不著頭緒。在此，設計師們分享了一些訣竅與技巧，教你如何培養發想創意的情緒。

你是如何培養發想創意的情緒呢？

Christoph Niemann

要生出一個絕妙的創意似乎是不費吹灰之力的事，很不幸地，我發現創意的品質或多或少和你所投入的心力與掙扎程度成正比。因此這個問題——我如何培養發想創意的情緒——就和另外一個問題——我如何培養做俯地挺身的情緒——沒什麼兩樣。

我身邊不能有任何音樂或者讓我分心的事物，去查資料或者從書本雜誌上找尋靈感對我來說也沒有任何用處，我就是坐在書桌前，盯著一張紙瞧。有些靈感來得相對容易，但讓我覺得有點失望的是，即便是工作了這麼多年，這整個過程似乎沒有變得令人比較愉快一點。

只有一件事讓做俯地挺身比創意發想來得痛苦些，那就是後者至少讓我有機會同時喝杯咖啡。

Abbot Miller

我會從和別人的交談當中得到一些靈感，當你在和別人交談的時候，你可以同時了解別人是如何觀察的，並且獲得彼此都意想不到的成果。

Bruce Willen

我不認為有什麼技巧可供發想創意使用，所以我只提一個基本原則：合作。這是創意過程當中最重要的一個要素。和另一個人合作可以把外在觀點和不同的創意想法帶進來，這是你閉門造車做不到的，即便你只是像吸音板一樣傾聽別人的看法，這也可以讓你擷取出他人想法的精華，把去蕪存菁這件事變得容易一些。

Carin Goldberg

我的工作時間通常都是緊迫到不行，所以除了惡劣的心情外，我實在沒時間去培養什麼情緒了。大部份狀況下我會很緊張，拼命地找尋靈感；我會像瘋了一樣不斷地素描、塗鴉，一直到我找到靈感為止。然後我會發狂似地投入工作，直到我設計出自己覺得滿意的作品。我床邊就擺了一本素描本，我經常會在半夜醒過來，為的就是要趕快捕捉住靈感。我工作的時候喜歡一直開著電視，那種嘻笑、空洞的吵雜聲可以讓我保持平靜與專注。

設計者：Mike Perry。

Mike Perry

我就是把作品吐出來而已。它們自然而然就冒了出來，而且還源源不絕。

Kimberly Elam

你抓不準真正的創意什麼時候會出現，零零星星的創意總是在莫名其妙的時候悄悄地冒出來，這些創意稍縱即逝，所以我總是盡量讓手邊有東西可以隨手把一些念頭、想法、或者自己覺得還算滿意的詞句草草記錄下來。你沒辦法知道什麼時候會跳出有趣的事情，等著你去做進一步的研究。

　　不要低估了心靈與身體的連結，像是小睡片刻和激烈運動這一類的活動，都可以幫助你在用腦過度之後紓解壓力，擺脫創意隨叫隨到的壓力，你可以重新展開創意發想的過程。假使創意是件容易的事情的話，那麼每個人早就都在搞創意了。

Paula Scher

創意出現的方式有百百種，而且不限時間。我早上醒來、搭計程車、和人家對話到一半、或者在博物館裡的時候，都可能會有靈光一閃。通常在我沒有刻意去尋找、但卻正投入某件事當中的時候，似乎最能得到絕妙的靈感。假使我卡住了，一點創意靈感也沒有，我能做的就是讓自己轉移注意力。去看場電影還挺有用的。

Maira Kalman

我沒什麼設計創意可言；我有的只是交稿日。交稿日擺在那裡就會幫我培養出畫插圖和寫作的情緒了。不過我花不少時間在東晃西晃、旅行、還有觀察所有一切：人、建築、和藝術。我看書，也聽音樂；許多想法和我喜愛的事物總是圍繞在我身邊。真的提到要培養情緒，我會去散散步，這通常會帶給我不少啟發。

AFRIQUE CONTEM- PORAINE

設計者：Philippe Apeloig。

Philippe Apeloig

關於創意、海報、和版面組合的靈感是來自於我個人生活當中許多不同的面相。我住在巴黎市中心鬧區，身邊總是充斥著街上和人群傳來的各種噪音，即便是灰塵和髒污，都可能會成為我創作裡附加的元素，豐富我創作的層次。

對我來說，每個設計案都各有不同。我會結合現代舞、建築、文學、和攝影的元素；我也會花很多時間在博物館展覽中仔細研究不同的藝術形式。當我要開始創作新東西的時候，首先我會把時間用在觀察有趣的新字體和形狀上，塗鴉和畫畫都是我創作流程的一部份，畫畫是直接出自我的手，但之後它會讓我知道我在電腦上可以怎麼做。

開始設計海報的時候，我會把構造線（construction line）先安排好，輔助文字的編排，大部份時候我會先從文字、排版入手，接著才處理圖像。我運用了電影的剪輯技巧：把我的概念先切割成幾塊，然後依照不同的順序將它們重組。我會一直嘗試，直到整個組合看起來對了、也夠份量到足以讓大眾對它留下視覺的記憶。

創意的發展就有如一個極其複雜的迷宮，除了概念要切題之外，我還會考量畫面的結構問題，下一步，我就要打破我原來組合的限制了。我喜歡會造成動態感的海報，它一定要讓人有自然而然發生的印象，即便實際上產出的是鉅細靡遺的作品。我也不喜歡和那些已經僵化的知名人物共事，這就可以解釋我為什麼總是心懷猶豫、以及我鍾情於將事情反覆做了再做的原因。

Dear,

This letter is to say that it is over between you and me. I'm so sorry I have to tell you this now. But don't take it personal. I hope we will stay friends.

For some time I have believed, like you, that we would stay together forever. This is over now Some things you shouldn't try to push. but just leave as they are...

As I find writing this letter very & painful I won't make it too long. I don't have so much time either, because tonight (friday 25 february 2000) I'm going to the preview of a new show by Mattijs van den Bosch, Ronald Cornelissen, Gerrit-Jan Fukkink, Connie Groenewegen, Yvonne van der Griendt, hine Kramer, Marc Nagtzaam, Désirée Palmen, Wouter van Riessen, Ben Schot and Thom Vink, 8 PM. I think it is at 1e Pijnackerstraat 100; I forgot the exact address, but I'll see.

Mattijs, Ronald, Gerrit-Jan, Connie, Yvonne, hine, Marc, Désirée, Wouter, Ben and Thom are all great friends of mine. We will probably go out afterwards. But this doesn't mean that I don't care about you. I have to go. I'm already late.

goodbye

ROOM invite 210x297 mm
recycled letter

1e Pijnackerstraat 100
NL 3035 GV Rotterdam
T/F 010 2651859
T/F 010 4773880
E roombase@luna.nl

friday / saturday / sunday
1 — 5 PM

ROOM organized by
roos campman / eric campman /
karin de jong / ewoud van rijn
ROEM organized by terry van druten
ROOM thanks to PWS Woningstichting

或許你躺在地板上，眼睛盯著天花板，把上頭的斑點和裂縫想像成是一隻捲毛狗在舔著一隻死老鼠；也或許你到遠地旅行，觀察當地原住民是如何把碾碎的藥草當成止血劑在使用。創造形式對每個人來說都是獨一無二的過程，不論它是以什麼型態出現──繪畫、攝影、剪裁、黏貼、或者塗抹雞血，我們都有自己獨到的詮釋。

你是如何創造形式的？

Daniel van der Velden

關於形式，我要從一個專案談起：那是為我朋友經營的地下藝廊「房間」（ROOM）設計的一張邀請卡，為了換得我的創作自由（不限數量，但有承諾），我答應連著幾年都為他們設計邀請卡。我到現在都還很滿意這一系列的作品，這是一套半虛構的書信，但信件中包含了真實的資訊。

製作這一系列邀請卡的靈感是從我在17歲前後所寫的、或收到的可笑的信件──這種說法當然是一種後見之明──篩選出來的。女孩子們寫信時，常常喜歡在 i 和 j 上面加上大大的一點。我覺得如果來寫封典型的青春期信件──就是「親愛的約翰」（Dear John）*風格的終極分手信──然後把它設計成一張邀請卡，那應該挺有趣的。我將文字先打在電腦上，然後請我的朋友Vanessa van Dam──她本身也是一個平面設計師──幫我把文字手寫下來，同時請她替每一個 i 和 j 加上一個大點。在我想像裡，每一個收到這封信的人都好像是一個17歲的青少年收到了一封親筆的分手信，而這個虛擬的寄件者是一個交友廣闊的女孩，每一個參展藝術家都是她的好朋友。*

至於形式的關鍵在於手寫字應該要能傳達出一些情緒來，這一點Vanessa拿捏得真是恰到好處！

即便在這個手寫已日趨沒落、臉書當道的年代，當你收到心儀的對象捎來這樣的手寫信時，這個對你已經興趣缺缺、但仍然假意關心你的女孩還是會製造出一些神祕感。我不是說自己曾經有過這樣的經驗，但我當年的心情差不多就是這樣子的──隨時都可能得到肯定與否定的答案。

Art Chantry

老天，我受過6年以上的高等教育、也在這一行打滾了35年以上，我還是沒搞清楚「形式」這個詞是什麼意思！有些詞在學術圈裡被廣泛使用，實際上卻一點意義也沒有，這個詞就是其中之一；這個詞可以說常常被人家掛在嘴邊，好像可以讓自己聽起來很重要或很有學問，但其實它完全不帶任何意思。形式只是一個不著邊際的抽象概念。

*譯註：「親愛的約翰」（Dear John）是1950年代流行於美國的歌曲，描述美國大兵於戰爭期間被派往外地，好不容易收到女友寄來的信件，內容卻是女友告知希望分手並與他人結婚的殘酷消息。

*譯註：在左頁的手寫信內文中，寄件者提到她要去參加一個預展會，展出作品的藝術家們都是她的好朋友，她將在預展會結束後與他們小聚。

設計者：Martin Venezky。

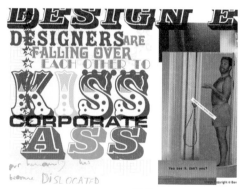

設計者：Jonathan Barnbrook。

Martin Venezky

我在加州藝術學院（California College of the Arts）開設一門「形式工作坊」（Form Studio）的課程，這是我們所有研究所學生的第一門工作坊課程，關於這門課的詳細介紹可以參考我的書《It Is Beautiful...Then Gone》，我在這堂課當中教授的和我自己工作時所使用的是同一套工作方法。

我喜歡從素材先入手，把它們的特性一併考慮進來。我有一間倉庫，裡頭堆滿了各種材料、工具、和繪畫用品，讓我可以隨時取用，在創作的過程中，我會試著為這些元素發展出一些特性來，而訣竅在於去試著讓整件作品看起來像是透過它本身的內在邏輯設計出來的，而不是由設計師將形式強加在作品之上，換句話說——要讓它像是生長在花園裡的植物，而不是插在花瓶裡的鮮花。

Louise Sandhaus

我是怎麼樣把形式創造出來的？嗯......我大部份時間都在閒晃。我的思想是屬於「形式追隨機能」一派的，所以我會先確認設計所要解決的問題是什麼，然後再朝這個方向做出巧妙、迷人、又有意義的作品。我先從自己看得順眼的圖像下手，接著再以這些圖像為基礎發展下去。我就是按照自己的方

法一直玩一直玩，也常常和合作夥伴一起創作，和別人共事可以強迫我把自己的想法表達清楚，與人對話和閒晃，我想這就是我的祕訣。

Jonathan Barnbrook

形式一開始是從新的意識型態或哲學思想當中生出來的，它不太可能光憑著工作或進行一些視覺的實驗就產生出來。形式一定要和作品的意義有關——這就是我想說的，也是最有趣的說法，視覺上的新奇感受，幾乎可以說是在不愉快下產生的結果。

事實上，對於新形式在平面設計中的角色，我是悲觀看待的。沒錯，任何世代總是會有重新創造、重新詮釋這個世界的需求，然而，我們也必須看看這個新形式是否設計恰當。新奇的設計是為了要能把相同的東西一再地銷售給社會大眾，設計師應該要更聰明一點，明白他們的創意需求會被如何運用，這樣他們才會對運用方式的設計更加謹慎小心。

Jessica Helfand

回答這個問題的此刻，我人已經在羅馬的工作室裡，跟鉛筆、紙、金屬線、黏土、油彩、壓克力顏料、以及數位相機一起混了10個禮拜。我沒什麼

單刷版畫（monoprints）：Jessica Helfand。

非做不可的事項──除了一點，我是用全新、完全不熟悉的方法在工作。嗯，也不算是完全不熟悉，因為我畫畫已經有將近10年的時間，只不過不是在這樣的環境下。我把所有關於視覺形式的脈絡都拆解開來，讓一切都回到最開始的狀態：線條。

你是怎麼定義「線條」的？它是從哪裡起頭？要往哪裡去？假使它真的會往某處去，那麼它會在哪一點上停下來、變成另外一種形式，而不再是一個線條？它在什麼情況下會代表平面，又是在什麼情況下、怎麼樣從2D變成3D，進而代表整個空間？假使它斷了、改變了、移動了、或脫離原來的路徑，變成另外一個東西呢？在什麼情況下，這個線條在我們眼中將不再只是抽象的物件？

對我來說，線條仍然是創作形式時最原始、最基本的要素。今年（2010年）冬天剛開始的時候，我在印度得到一些色彩運用的靈感，於是我花了整整一個禮拜的時間研究它們──我規規矩矩地畫出一些兼具大膽與生動、不尋常（或者説讓兩者產生碰撞）的創作組合；我利用筆刷處理了空白的空間，刻意放亮這兩者間的落差。有位友人知道我成年以後的日子大部份是在耶魯大學（Yale）裡度過的，有天她來探訪我，有點不以為然地跟我説：「我想你的創作得擺脱掉亞伯斯（Albers）*的影子才行。」我想我不必多做解釋，Albers跟我這個色彩練習是一點關係也沒有。

這讓我聯想到另一個與創造形式有關的問題：我們是否必須為了要讓別人認出我們的作品來，而去模仿他人、依著他們的作品來創作？雖然我喜歡在書裡或博物館裡欣賞別人的作品，但我個人並不認為這是我們在工作室裡該做的事。Philip Guston對這種症候群──也就是你腦子裡塞滿的各種聲音，你想真正開始創作就得先甩掉它們才行──有著精闢的見解。我回想起他曾經説的一句話：「你認為沒人盯著你瞧的時候，你會想做什麼樣的工作？就做那個吧！」

Doyald Young

首先，我認為要能清楚地回答這個問題是不可能的事。你得先定義什麼是「形式」？形式的定義又會依藝術家的審美觀而有所不同。在我們這一行，假使藝術家畫得不夠好、品味也很差，他創作的形式肯定很難看。假使你想從哲學的角度探討這個問題，你可以參考George Santayana的著作《The Sense of Beauty》（1896），雖然他後來曾經表示這本著作沒什麼價值可言。或者你可以問問自己，是什麼原因讓你覺得某件物品比另一件來得賞

設計者：Keetra Dean Dixon和JK Keller。

心悅目，或者更醜陋，看你怎麼想。為什麼John Singer Sargeant的肖像畫如此優雅，有一種令人屏息的美？

就我自己的能耐而言，我所努力的就是將平面的物件畫得盡可能仔細。創作的結果當然與我認為什麼是美麗的有關，醜得要命的字型實在是太多太多了，是什麼原因讓它們這麼難看的呢？說到這，我還沒真正回答你的問題。不過我可以告訴你，Marc Jacobs的所有設計都是醜到見骨，噢！我還忘了，它們都很娘。

*譯註：亞伯斯（Josef Albers，1888-1976）是德裔美籍藝術家，曾為包浩斯（Bauhaus）學校的學生與教師。1933年納粹關閉包浩斯學校後，亞伯斯前往美國黑山學院（Black Mountain College）擔任美術系主任，並於1950年轉至耶魯大學主持設計系業務。

Keetra Dean Dixon

我會定時進行「在創作過程中思考」（thinking-through-making）的形式練習，或者在不預設結果的前提下探索各種素材，這讓我有機會獲得意外的發現。舉個例子來說——這是在我先生，JK Keller的協助下以數位化的方式進行的——我稱之為數位工具的突破：我們把數位應用軟體使用在原本不是它設計來應用的地方。我們常常會將Javascript和Illustrator結合在一起使用，讓呈現出來的特效與濾鏡功能更勝傳統的軟體使用法。

我還喜歡使用另一種方法，也就是流程，去探索形式。我通常會設定一套處理素材的規則系統，然後讓這個系統跑上一段時間，不去干擾它，接著我會去利用／編輯最後的結果，我最近就以這個流程創作了一個字體的雕塑。JK和我利用薄薄的一層蠟去創作立體的字體出來，我們就是花了一個月的時間，把上蠟的流程反覆進行了好幾十遍。

設計者：Stephen Doyle。

Stephen Doyle

我實在不知道該怎麼回答這個開放式的問題，除非我把它寫成一本書，不過我也寧可去批評人家寫的書，而不是自己動筆去寫。我會先從語言想起，不是字型、不是字體，而是文字，因為它們很抽象一當它們集合起來可以代表一個物件或想法時，才會被串成一個聲音符號。接著我會思考──在這個真實的世界裡，所有一切都會產生影子、都有它們的物理特性，應該有什麼方法可以讓這個字也進入真實的世界，我喜歡賦予這些抽象事物一些特性，讓它們成為我們眼中世界的一部份，不過──那不是我創造形式的方式，那是我思考設計案或為自己進行設計的方法。當我思索形式的問題時，我通常會開始摺紙，而多半會有些字在這些紙上頭。

FRÉMONT PEAK ST. PARK, San Benito County, California, March 6, 2008

Approximate *Location* of the INCIDENT AT

GAVILÁN

— PEAK —

WHERE **UNITED STATES FORCES** RAISED THE AMERICAN FLAG,
DISOBEYING MEXICAN AUTHORITIES ON MARCH 6TH 1846

California
HISTORICAL LANDMARK
No. 181

HISTORIA No. 1
NUMBER ONE IN A SERIES
OF 13 LABELS

HISTORIA No. 13
NUMBER THIRTEEN IN A SERIES
OF 13 UNIQUE LABELS

◀ CAMPO DE CAHUENGA ▶

NORTH HOLLYWOOD

LOS ANGELES COUNTY, CALIFORNIA,
JAN. 13TH, 2007

3919
LANKERSHIM BLVD.

LOCATION
for the signing of the

Treaty of Cahuenga

BETWEEN THE **UNITED STATES** OF **AMERICA** AND **MEXICO**

ENDING HOSTILITIES IN *Alta California*
SIGNED BY CAPT. JOHN C. FRÉMONT AND GOVERNOR ANDRÉS PICO ON

JANUARY 13TH, 1847

California
HISTORICAL LANDMARK
No. 151

設計者：Rudy VanderLans，《Emigre》雜誌。

或許製作是你的強項──而且你非常多產。你會因為提交了一份50頁寫得洋洋灑灑的PDF檔而心生罪惡感嗎？如果會的話，光是你各種創作的數量就可能會讓你抓狂了。好好地挑選吧，做選擇是獲致成功結果的重要關鍵。

你會如何進行編輯？

Rudy VanderLans

你的問題讓我想起了Ira Glass曾經講過的一個故事，他提到一些懷有抱負理想的設計師在懂得欣賞好設計很久之後，才學會怎麼樣做出好設計。（他是在談寫作，不過這對所有藝術來說都適用。）要從懂得欣賞好設計到真的能將好設計做出來，這中間沒有捷徑，它需要很多的練習、很多的編輯，然後隨著時間過去你會愈來愈進步，如果你夠幸運的話，你永遠都到不了那個境界，因為假使你到了那個境界，這可能表示你沒有追求自我挑戰。

最近，我在處理一本非常複雜的字型樣本手冊，我工作的時候就一直在思考「編輯」這個議題。老實說，我沒辦法描述在我心裡經過了哪些流程，結果就是我運用的決策過程對我自己來說完全是個謎。我不會只是因為這個問題需要答案就試著給你一個漂亮的回答──這也是一種編輯的形式。

很顯然，設計就等於編輯。當我在設計某件作品時，我會一直處理它直到它看起來很合理、很好看──還有就是到任何改變只會讓它更糟糕為止，我以這種方式工作愈久，它就變得愈困難。你要不斷地尋找，去發現心中自然流洩的靈感，就算你對

既有風格中的元素非常了解，你也要忠實地表達這種感覺而不被存在於既有風格中的元素所困擾，當我謹守這項原則時，我做出來的東西或許還勉強上得了檯面。

David Barringer

我是怎麼進行編輯的？我會做夢，我會即興創作；我如果出錯了，就會再試一次。如果你是某種主義的擁護者（現代主義〔modernism〕、後現代主義〔postmodernism〕、寫實主義〔realism〕、國際式樣〔the International Style〕、風格派〔De Stiji〕、保羅．蘭德主義〔Paul Randianism〕、包浩斯〔the Bauhaus〕等等），你已經用快刀斬亂麻的方式拿你的劍一舉解決了編輯上的判斷問題，換句話說，你的判斷力已經讓位給嚴謹的規則了。你還是得把這些規則套在你的設計上（就像律師將法律套用在他的個案上），但是你不會去質疑這些規則。

至於我自己，我不是任何主義的追隨者，意思是，我不但身兼律師與法官，我還是立法委員和哲學家，我可以自己改變規則，我可以改變政策，我可以改變整個治理的系統，我現在的設計案就是這

設計者：David Barringer

麼搞的。這麼做當然可以享有充份的自由與權力，但它也可能帶來痛苦；結果可能是做不完的工作，充滿了矛盾，我可能會因為下不了決定而讓自己動彈不得。

所以我有很多思考的招數、策略、和方法。我在這裡把討論範圍侷限在書本封面的設計上。在設計書本封面時，我會努力將書本內容的某些部份表現出來，也許是它的基調、氣氛、類型、某個角色的看法、背景等等，我會從這裡開始。接著我會看看用什麼方法為自己設下一些限制，因為規則還沒有定下，工具的選擇也有百百種（我可以用一把斧頭將木材砍成字體，或者我可以在自己的胸口上畫畫，或者，你知道的，還有很多很多），所以我得要找出一些方法把我自己限制住，我會從書本內容中找出限制的條件，比方說要是抽象的、黑白色調的、還要全手工；或者要用寫實攝影搭配拼貼，格式靠左對齊；或者色彩要夠卡通、夠花俏，再加上反骨的觀點，這些條件限制讓我可以營造出一種情緒、風格、或者是看法。

所謂的可能性會隨著我的心思馳騁、在時間中任意穿梭，但實用的考量會對它造成一些限制，所以一旦我發現找尋限制條件只是徒勞而已，我就會看看我還剩下些什麼？還有些什麼樣的準則是可以幫我起個頭的？有時候就只是一個念頭那麼簡單。我想要用照片；或者我想要試試從來沒用過的新方法，比方說用辮子麵包的造型替描寫一個烘焙師傅成了殺人兇手的推理小說設計字體。

這個從內容獲得靈感，從工具、觀點、和實用考量中找尋限制條件的階段很好玩，但也到此為止；我現在得要創作一些封面出來了。在這段專注工作的時間之後，我要休息一下，開始審視我替這本書創作的3個或35個封面，數量可能會因為主題、我的情緒、我使用的工具、還有我的觀點而異，現在我得要開始進行編輯的工作了，我得要去蕪存菁才行。

這件工作可以說有點棘手又不是太棘手。假使我挑不出自認完美的作品，我會知道這裡頭沒有一件是上得了檯面的；假如已經有30個封面擺在那裡，這很可能是因為我覺得每一件都很爛，所以我一個封面做過一個封面，但即便只有5個封面，我

還是可以為了各種理由捨棄任何一個，最後只留下無可非議的——平淡、無味、廢話一堆的那一個。

最好的設計會和主題——也就是內容——緊緊相扣；它們不是直白的，而是意味深長的；它們經得起多重詮釋；它們讓你想要拿起這本書、端詳它的封面；它們也會在你讀完這本書、目光重新回到封面上時，給予你一些鼓勵。這是關於設計的所有結論，這是一個最終設計的特性，它們不是拿來下編輯判斷的實用準則，真的，了解最終設計的特性並不能幫助我做出最終的設計，就像我在霧色中可以遠遠地看見朦朦朧朧的山型，但這對我決定哪條是到達那座山的最佳路徑一點用也沒有，我得歷經我上面提到的所有過程才能抵達目的地，而且我還是有可能走進另一座山裡——或另一團迷霧當中。

說穿了呢？就是做夢。

Eric Spiekermann

在我們開始要為設計案訂定策略的時候，我們會先設定好一組可供我們評斷作品的價值，這些價值其實就是一些簡單的形容詞。（每個人都想保持變化的彈性，也都想以使用者為中心，所以這些形容詞已經不再那麼有用了。）我們會用這些準則來衡量自己的作品，不斷地問，這樣的結果真的是這個品牌所需要的嗎？最近有一個案子，我們要幫一家銷售各式各樣有機商品的連鎖超市進行品牌再造，我們所使用的形容詞是「有意義的（meaningful）、充滿生機的（alive）、簡單（simple）、真實（genuine）」。對平面設計師的設計工作來說，這些都是很實際有用的準則；結果當然就不會出現黑白網格那樣的東西。

假使客戶沒有提供我們任何可依循的準則，我們就會自己定。為了要找出一個比較的基準，我們會先看看競爭對手是怎麼做的，然後再回頭檢視

客戶的市場定位、它們目前的設計風格、它們的企圖心、還有它們的能耐（這兩者往往是兩回事）。最後，經驗會告訴我們，我們的客戶得要承受多少痛苦，還有它們「想要」和我們認為它們「需要」兩者之間存在著多大的落差。另外，通常最好是把客戶自己的簡報擱在一旁，直接把難搞的問題帶回來，有時候案子就到此結束，但有時候這反而是一段長期合作關係的開始。

Georgianna Stout

當我們遇上一些比較大型的品牌設計案的時候，我們會動員全工作室的同仁一起進行設計腦力激盪（charettes），讓各種程度和專業領域的設計師一起來發想並繪製標誌的草圖，這往往會產生出各式各樣的創意想法——有些可行，有些不見得，不過我們常常會得到一些驚喜，這是我們在一個比較受限的繪圖流程裡想不到、或發展不出來的。在思考要如何將這些創意概念收斂成一個可以進行加工處理的組合時，我們通常會以團體的方式進行討論、做決策，我通常會編輯出一整套可以和內容產生共鳴的創意想法，以及圖像性夠強的設計解決方案，我猜這應該算是某種內部知識吧（或者你要說是直覺），就是你知道什麼對這個客戶來說是會奏效的；這同時還伴隨著一種強烈的渴望——希望每一個解決方案都可以帶進一些前所未見的新創意。

Ivan Chermayeff

挑選設計的唯一準則就是「優秀」。能被選中的解決方案必須要是合宜的、原創的、有特色的，還有，假使可以的話，要簡潔且容易複製；還要能夠隨媒介工具的不同而做調整，或許要有不同顏色或因應其它要求製作的各種版本。

設計流程中最重要的部份，就是不要輕易地接受任何設計方向的指示，編輯的意思就是捨棄、捨

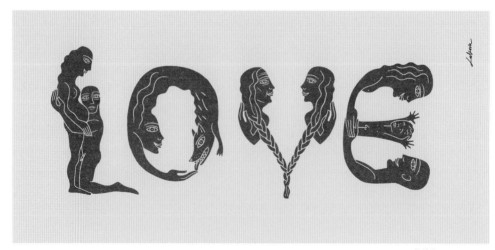

設計者：Luba Lukova

棄、再捨棄一直到你真的滿意之前都不要停。這樣就可以解決掉你一直考慮再三的問題。對於「不好的」或「還過得去」的結果，千萬不要接受。

　　但接下來的問題還是一樣棘手——找出如何讓你的設計被接受的方法，並且表達你的設計該如何被使用。

Luba Lukova

我一向會利用閱讀和吸收視覺資訊的機會來進行大量的研究，接著我會就我所學到的部份去蕪存菁，開始進行初步的素描，這是整個創意過程中我非常鍾愛的一部份，我會盡可能地拉長這段時間。通常，我腦子裡冒出的第一個創意會是最好的，不過當我很喜歡這個設計案的主題時，比方説一場莎士比亞戲劇演出的海報設計，我就會讓自己盡可能地去探索各種可能性，即便我很確定我的第一個想法會是很好的解決方案。我只是想讓自己沉浸在莎士比亞的文字裡，享受單純的快樂。

Ken Barber

在編輯的時候，我會根據一開始的專案簡報來做決策，遵循工作大綱可以讓你比較容易判斷這個作品是否呈現了清楚的宗旨、概念是否整合得宜、美感上是否夠吸引人，假使這個設計案在回應了應用上與客戶方面的需求後，還同時滿足了這些條件，那麼整個檢視的過程就不需要太過費心了。對我來説，這不見得是一個有意識的過程，而是經過多年實作歷練後，在我內心所形成的一種對話。

　　我在和客戶討論想法時，通常會拿3件素描給他們看，大部份狀況下客戶們都會同意我所做的選擇。假使我和客戶已經很熟了，有時候我會將整本素描簿攤開給他們看，不過我不常這麼做，因為我怕這會誤導他們，有幾次我只拿出1張接近完成的圖給客戶看，結果也還不錯。通常這是當我覺得我的創意沒什麼問題，沒有必要拿其他選項來擾亂客戶的時候，假使要和客戶見面討論，我會試著讓自

HOUSE INDUSTRIES

PHOTO·LETTERING

CX CHAMPIONSHIP

J. Irwin Miller House

AIRWAY

Alexander Girard

Columbus, Indiana

SANTA FE

字型設計：Ben Kiel，浩斯企業（House Industries）；Photo-Lettering的West Barnum字型是由David West設計，Ben Kiel數位化。

己圓滑一點，讓他們覺得他們的決定剛好和我的想法一致，但我對自己的作品總是有些疑惑，所以有些時候我會徵詢辦公室打掃阿姨的意見，看她對我的作品有什麼看法，假使她看懂了我想表達的，那麼我就知道我這個方向沒走錯。

Ben Kiel

我是字型設計師，關於字型設計的醜陋真相是：真正設計的部份只佔了5%，其他95%是用在製作那5%；這表示編輯的模式會分為兩種：一種是用於5%那一塊的，另一種是用於95%那一塊的。

第一種編輯模式需要進行研究、調查、以及素描等工作。首先會被問到的問題是一這個字型要拿來幹嘛？問題的答案會影響編輯的過程。我們會先從客戶、用途、或者想法上對哪些是需要的得到一點模糊的概念，編輯最一開始就是去研究同樣的問題在過去是不是已經有解決方案、以及素描出各種不同的形式——雖然這其實是一個彙整的階段。

要進行完整的編輯，我會開始把創意加進來，我通常會利用一些工具去探索可能的設計空間——比方說，我會去修改試驗版的字型（利用Superpolator的軟體），看看它們的上緣（ascender）／下緣（descender）／襯線（serif）／字腔（counter）可以怎麼地高／低／寬／長／開闊，這裡的目標是要讓我找出設計空間的限制，知道什麼是不管用的，就跟知道什麼是管用的一樣重要（也或許更重要）。我經常會回頭看看預定的用途是什麼，來判斷哪一種做法是會成功的，這是一個反覆的過程，要不斷地嘗試、捨棄、或者把它們組合起來，直到一個好的原型、也就是那個字型該有的樣貌出現。

我通常只會對一些控制字元（control character）這麼做，這樣我就不需要把所有字都畫出來測試了。簡言之，編輯的階段就好像是在做實驗一樣，我把所有可能合用的東西都往牆上丟，看哪個可以黏住不掉下來，就是它了。這個部份最後

會產生一個精練的簡報，說明我希望它們如何被運用、它們的外觀長什麼樣子。接下來，就要開始採取實際行動，進入製作的程序，我會依據在我心裡頭已經定義好的原型，把這個字型家族的所有成員都畫出來，在這裡，編輯就好像是一邊盯著設計圖、一邊把不合模型的部份剔掉。設計圖未必能把所有細節都呈現出來，所以雖然一切要符合設計圖的精神，但倒不必要完全一致。

Steven Heller

我們先來搞清楚你所謂的編輯指的是什麼：

就設計師而言：挑選、並且自我分析出最佳或最糟的問題解決方案；就作家而言：將文字修改至通順並合於語法；就編輯者而言：組織、挑選、並且評論別人的稿子。

第一種編輯我已經好一段時間沒碰過了。不過當我在設計平面稿時，我都會給自己兩、三種選擇。就像是在玩小孩子的遊戲一樣，我會把其中的元素移來移去，直到我對結果滿意為止。

第二種編輯模式是一個寫作、刪去、搬移、繼續寫的過程，這跟設計很像，這些文字與句子也像是拼圖上的元素一樣。

第三種編輯模式通常是最簡單的。我可以看看別人的文章是不是寫得太過火了、有沒有署名負責、或者文章架構是不是零亂鬆散，我可以視需要刪除、新增、或者重組字句。通常我會找好的作者寫出好的故事來，然後問題就只剩下我是不是願意幫它出版了。

我沒有刻意去發展一套準則出來。我是有一些既定的習慣，但是我也試著讓自己去接受新的方法。一般說來，我就是順從我的直覺。

設計者：Willi Kunz，為哥倫比亞大學建築、規畫與保存研究所（Columbia University, Graduate School of Architecture, Planning and Preservation）所設計。

Willi Kunz

在開始進入編輯程序之前，我的設計已經過了3個階段：創意素描、基礎設計、以及綜合設計。也因此，在這個流程的最後，我已經對於這些設計作品的優點、缺點瞭若指掌，也有能力判斷它們是否可以符合客戶的期待。到了這個時候，對於這個設計是不是能夠解決特定的問題，我心裡頭已經有數，我的選擇也就差不多明朗化了。

挑選出最終的候選人之後，我還會再找一個替代方案，以備客戶出其不意地拋出不同的想法和目標。我也會確保我的備案可以和我的首選相容，以防我的客戶同時相中這兩件作品的某些面相——這種最糟的狀況倒是不常發生。

假使我的編輯過程卡住了，我會徵詢我太太的意見，她本身並不是設計師，但她的評論的確很具啟發性，然而最後我還是會聽從自己內心的直覺。

英中名詞對照表

brainstorming	腦力激盪法
a cloud of ideas	創意雲
Aaron Talbot	艾倫．塔爾柏特
Aaron Walser	艾倫．瓦爾瑟
Abbot Miller	阿勃特．米勒
accessibility	可親性
Acela	阿西樂快線
Action Verbs	動態動詞法
Adam Saynuk	亞當．塞努克
《Adbuster》	《廣告破壞者》
agitate	攪動
Alabama	阿拉巴馬州
Albers	亞伯斯
Alex F. Osborn	艾力克斯．歐斯本
Alex Pines	艾力克斯．派恩斯
Alex Roulette	艾力克斯．路雷特
Alliance Française in Bangkok	曼谷法國文化協會
allusion	典故法
alternative grids	網格變換法
Alternative Grids	另類網格法
Amanda Buck	阿曼達．布克
amplification	鋪陳法
Amtrak	美國國鐵
anastrophe	倒裝法
Andrew Bassett	安德魯．巴塞特
Andrew Blauvelt	安德魯．布羅維特
Andy Mangold	安迪．曼戈爾德
Ann Liu	劉安
anthimeria	轉品法
antithesis	映襯法
Apple Fit	蘋果內衣
《Applied Imagination》	《應用想像力》
Approval Matrix	認同矩陣
Archie Lee Coates IV	艾爾奇．李．寇帝斯四世
Aristotle	亞里斯多德
Arnold Worldwide	亞諾全球廣告公司
Arts Every Day	天天都藝術
arts integration	藝術統整
ascender	上緣
Baltimarket	巴爾的市場
Baltimore City	巴爾的摩市
Barcelona	巴塞隆納
Becky Slogeris	貝琪．史洛傑莉斯
Ben Kiel	班．基爾

Beth Taylor	貝絲．泰勒
BJ Fogg	BJ 佛格
Black Mountain	黑山
brainstorm	腦風暴
Brand Books	品牌手冊法
Brand Language	品牌語言法
brand map	品牌地圖
brand mapping	品牌定位圖法
Brand Matrix	品牌矩陣法
Breanne Kostyk	布里妮．寇斯提克
Brenda Laurel	布蘭達．羅瑞爾
Brian W. Jones	布萊恩．瓊斯
Bruce Mau	布魯斯．莫
Bruce Willen	布魯斯．威藍
Buddha Herbal Foundation of Thailand	泰國佛教藥草基金會
Cadson Demak Co., Ltd.	卡德森．迪馬克公司
Cairn	石標
California College of the Arts	加州藝術學院
CARES Safety Center	照護安全中心
Carin Goldberg	卡倫．戈柏
Carsten Nicolai	卡爾斯登．尼可萊
Catalan	加泰隆尼亞語
Cathy Byrd	凱西．畢爾德
Center for Design Practice，CDP	設計實務中心
Center for Design Thinking	設計思考中心
Center for Theater Studies	戲劇研究中心
charettes	設計腦力激盪
Charles Morris	查爾斯．莫里斯
Charles S. Pierce	查爾斯．皮爾斯
Charlie Rubenstein	查理．魯賓斯坦
Chris McCampbell	克里斯．麥克坎貝爾
Christian Eriksen	克利斯坦．艾里克森
Christina Beard	克莉絲汀娜．貝爾德
Christoph Niemann	克里斯多夫．尼曼
Christopher Clark	克里斯多佛．克拉克
church quilting circle	教會縫被團
Co-design	共同設計法
co-designers	共同設計師
Cody Boehmig	寇帝．柏艾米格
Collaboration	團隊合作法
Columbia University	哥倫比亞大學
Columbia University, Graduate School of Architecture, Planning and Preservation	哥倫比亞大學建築、規畫與保存研究所
Concept Presentations	概念簡報法
《Conceptual Designs: The Fastest Way to Communicate and Share Your Ideas》	《概念設計：傳達與分享想法的最捷徑》
construction line	構造線

ethics	道德
ethnography	民族誌
ethos	氣質
Eva and Morris Feld Folk Art Acquisition Fund	伊娃與莫里斯．費爾德民俗藝術收購基金
Everything from Everywhere	廣納百川法
Explorer	探險家
FAB	時尚、建築、與基本設計學校
Facebook	臉書
Favela do Jacarezinho in Rio de Janeiro	里約熱內盧雅卡雷濟紐貧民區
Ferran Mitjans	費倫．米詹斯
figures of speech	修辭
focus groups	焦點團體法
Foment de les Arts I el Disseny，FAD	為藝術與設計宣傳
food desert	食物沙漠
food stamp	食物券
Forced Connections	強迫連結法
Ford	福特
Form Studio	形式工作坊
form-making	形式的創作
Free Pie	自由派
full-bleeding	完全出血
Fumiko Ichikawa	市川富美子
《Generative Tools for Co-Designing》	《共同設計所使用的有力工具》
George Santayana	喬治．桑塔亞納
Georgianna Stout	喬治安娜．史道特
Giselle Lewis-Archibald	吉賽兒．路易絲．阿爾齊博德
Good Shepherd Center	善牧中心
Graffimi	我的塗鴉板
Graphic Design MFA program	圖像設計藝術碩士學程
Greensboro	格林斯伯羅
《Grid Index》	《網格索引》
grim reaper	死神
Haik Avanian	海克．阿瓦尼安
Haiti Poster Project	海地海報計畫
Hang in There	堅持下去
Hannah Henry	漢娜．亨利
Hannah Mack	漢娜．麥克
Hanno Ehses	漢諾．艾希斯
Health Department	健康部
Heartland Eggs	心田蛋場
Heda Hokshirr	席達．荷克希爾
hitting the bull's eye	正中紅心
House Industries	浩斯企業
hyperbole	誇張法
Ian Noble	伊恩．諾伯
Icon	圖像
Index	標誌

Laura Alejo	蘿拉．阿雷喬
Lauren P. Adams	蘿倫．亞當斯
Laus	勞斯
Leif Steiner	雷夫．史代納
light-writing	光影書寫
litotes	反敘法
logos	理法
Lost in Translation	語譯檢視法
Louise Sandhaus	露意絲．桑德豪斯
Luba Lukova	露芭．路柯瓦
Madison-Avenue	麥迪遜大道
Maine	緬因州
Maira Kalman	麥拉．卡爾曼
mandala	曼陀羅
Marc Jacobs	馬克．雅克布斯
Marco Di Noia	馬可．狄．諾亞
Margaret Mead	瑪格麗特．米德
Marilyn Monroe	瑪麗蓮．夢露
Mark Alcasabas	馬克．艾卡薩巴斯
Martin Venezky	馬丁．維涅斯基
Marty Neumeier	馬蒂．紐邁爾
Maryland Art Place	馬里蘭藝術空間
Maryland Institute College of Art，MICA	馬里蘭藝術學院
Maureen Mooren	莫瑞．慕倫
Megan Deal	梅根．狄爾
Megan McCutcheon	梅根．麥考瓊
Melissa Cullens	梅莉莎．克倫斯
metaphor	隱喻法
metonymy	借喻法
Michael Luckhardt	麥克．路克哈特
Michael Milano	麥克．密蘭諾
《Middlesex》	《中性》
Mike Perry	麥可．佩瑞
Mimi Cheng	鄭咪咪
Mind Mapping	心智圖法
Minneapolis	明尼亞波利
Mock-Ups	實物模型法
modernism	現代主義
Molly Hawthorne	莫莉．豪瑟
monoprints	單刷版畫
Morton's Salt	莫頓鹽
motion graphics	動態圖像
NASA	美國太空總署
National Aquarium	國立水族館
《New Think》	《新思維》
《New York》	《紐約》雜誌
《No Man's Land》	《虛無鄉》

Ryan Shelley	萊恩．薛利
Ryan Wolper	萊恩．沃普爾
Sallie Hathaway	莎莉．哈德威
scheme	格式
Scintilla Stencils	火花印刷公司
Sean Hall	尚恩．赫爾
semiotics / semiology	符號學
serif	襯線
Sewanee University	希瓦尼大學
Shakespeare	莎士比亞
Sierra	希耶拉
Sigmund Freud	西格蒙德．佛洛依德
Silver Oak	銀橡酒莊
Site Research	實地研究法
South Hadley	南哈德利
speculation	思索
Sprinting	短跑衝刺法
Stefan Sagmeister	史蒂芬．塞格麥斯特
Stephen Doyle	史蒂芬．道爾
Sterling Brands	純銀品牌顧問公司
Steven Heller	史蒂芬．海勒
structural anthropology	結構人類學
Supisa Wattanasansanee	蘇比薩．瓦塔娜珊薩妮
SUV	運動型多功能車款
sweet spot	靶心區
Symbol	象徵符號
synecdoche	借代法
Take the Matter Outside	戶外演示法
technicolor	特藝彩色電影
Tessellated Grids	密鋪型網格
Texturactiv	活躍紋樣博物館
the Americans with Disabilities Act，ADA	美國殘障法
《The Back of the Napkin》	《餐巾紙的背後》
The Battle for Blue	藍色戰爭
the Bauhaus	包浩斯
《The Brand Gap：How to Bridge the Distance Between Business Strategy and Design》	《品牌魔力丸：如何搭建一座跨越商務策略與設計鴻溝之橋》
the International Style	國際式樣
The Red Cross	紅十字會
《The Sense of Beauty》	《美感》
《The Taming of the Shrew》	《馴悍記》
《The Universal Traveller》	《宇宙旅行者》
Theodore Roosevelt	西奧多．羅斯福
Thinking Wrong	錯誤思考
thinking-through-making	在創作過程中思考
《This Means This, This Means That: A User's Guide to Semiotics》	《這個代表這個，這個代表那個：符號學使用者手冊》

新。設計　014

圖解設計思考： 好設計，原來是這樣「想」出來的！

原著書名／GRAPHIC DESIGN THINKING： BEYOUND BRAINSTORMING

作者	艾琳．路佩登Ellen Lupton
譯者	林育如
企劃選書	徐藍萍
責任編輯	賴曉玲
版權	葉立芳、翁靜如
行銷業務	林秀津、何學文
副總編輯	徐藍萍
總經理	彭之琬
發行人	何飛鵬
法律顧問	台英國際商務法律事務所 羅明通律師
出版	商周出版
	台北市中山區104民生東路二段141號9樓
	電話: (02) 2500-7008　傳真: (02) 2500-7759
	E-mail: bwp.service@cite.com.tw
發行	英屬蓋曼群島商家庭傳媒股份有限公司城邦分公司
	台北市中山區104民生東路二段141號2樓
	書虫客服服務專線: 02-25007718．02-25007719
	24小時傳真服務: 02-25001990．02-25001991
	服務時間: 週一至週五09:30-12:00．13:30-17:00
	郵撥帳號: 19863813　戶名: 書虫股份有限公司
	讀者服務信箱: service@readingclub.com.tw
	城邦讀書花園: www.cite.com.tw
香港發行所	城邦（香港）出版集團有限公司
	香港灣仔駱克道193號東超商業中心1樓 / E-mail: hkcite@biznetvigator.com
	電話: (852) 25086231 傳真: (852) 25789337
馬新發行所	城邦(馬新)出版集團
	Cité (M) Sdn. Bhd.
	41, Jalan Radin Anum, Bandar Baru Sri Petaling,
	57000 Kuala Lumpur, Malaysia
	電話: (603) 90578822 傳真: (603) 90576622
封面設計	張福海
版面設計	張福海
印刷	卡樂彩色製版印刷有限公司
總經銷	高見文化行銷股份有限公司
地址	新北市樹林區佳園路二段70-1號
	電話: (02)2668-9005　傳真: (02)2668-9790　客服專線: 0800-055-365

國家圖書館出版品預行編目資料

圖解設計思考；好設計，原來是這樣「想」出來的！／
艾琳．路佩登Ellen Lupton 著. 林育如 譯.——初版.——
臺北市：商周出版：家庭傳媒城邦分公司發行

2012. 04　面；　公分.——（新。設計；14）

譯自：GRAPHIC DESIGN THINKING：BEYOUND
BRAINSTORMING

ISBN 978-986-272-124-7（平裝）

1. 平面設計　　2. 創造性思考

964　　　　　　　　　　　　　101002057

■2012年4月3日初版　　　　　　Printed in Taiwan　　　　著作權所有，翻印必究 ISBN 978-986-272-124-7
■2023年1月5日初版27.5刷

定價／360元